高等院校艺术专业系列精品教材
王廷信　主编

动 画 企 划

章旭清　著

东南大学出版社
SOUTHEAST UNIVERSITY PRESS
·南京·

内容提要

本书为国内第一部关于动画创意、策划、规制的教学研究用书。动画企划是培训动画专业学生产业开发能力的一门重要课程。目前,国内很多高校以及业界都非常重视学生、从业人员的产业能力培养。本书配合以上人群的实际需求全方位介绍了动画企划的相关知识及实践案例。专业性、系统性、实践性的三合一建构是本书的一大特点。

本书的主要构成板块分别为:前言、动画企划的能力素养要求、企划的一般常识、动画产业链的特点与企划链观念的形成、动画项目的选题策划和市场调研、动画创作策划、动画宣传播映策划、动画衍生开发策划、动画企划案的撰写、后记。书中关于动画产业、动画企划的知识点、案例可供动画及相关专业学生、在校教师以及业界人士学习参考之用。本书亦对动画产业、动画教学给出了颇为独到的提法和观念,可作为动画产业研究者、动画教育研究者乃至艺术教育研究者的学术参考。

图书在版编目(CIP)数据

动画企划 / 章旭清著.－南京:东南大学出版社,2014.6
 高等院校艺术专业系列精品教材 / 王廷信主编
 ISBN 978－7－5641－5000－6

Ⅰ.①动⋯ Ⅱ.①章⋯ Ⅲ.①动画片-创作-高等学校-教材 Ⅳ.①J954

中国版本图书馆 CIP 数据核字(2014)第 109282 号

动画企划

出版发行	东南大学出版社
社　　址	南京市四牌楼 2 号　邮编:210096
出 版 人	江建中
网　　址	http://www.seupress.com
电子邮箱	press@seupress.com
经　　销	全国各地新华书店
印　　刷	兴化市印刷有限公司
开　　本	787mm×1092mm　1/16
印　　张	7.5
字　　数	133 千字
版　　次	2014 年 6 月第 1 版
印　　次	2014 年 6 月第 1 次印刷
书　　号	ISBN 978－7－5641－5000－6
定　　价	29.00 元

* 东大版图书若有印装质量问题,请直接与营销部联系,电话:(025)83791830。

序　　言

　　课程是教学的基本单元,而教材则是这个单元的基本依据。东南大学艺术学院在长期的本科艺术专业人才培养过程中注重经验的积累,尤其是一部分中青年教师勤于钻研、勇于探索,在多年的课堂教学过程中逐步形成了自己的风格,也取得了良好的教学效果。在此基础上,我们决定组织撰写并出版本套教材。

　　本套教材主要针对工业艺术设计、美术学和动画三个本科专业的人才培养。

　　工业艺术设计是我院较早的本科专业,涉及平面、工业产品和环境艺术三大方面。随着国家的日益强大和国民的日益富裕,人们对自己所视、所用、所处都有了提升的愿望。因此,设计学已由艺术的边缘学科转化为集艺术与应用于一体的,可授予艺术学和工学两种学位的大学科。尤其是在国家经济转型的过程中,设计学的地位会显得越来越重要。十余年来,我院工业艺术设计专业培养了大批优秀人才,许多同学或在高等学校任教,或在设计公司任职,更为可喜的是,相当一部分同学凭借自身扎实的功底和设计能力独立组建设计公司,这些都体现出我院设计学的实力。

　　美术学专业是艺术类人才培养中的一个传统专业,我院针对本科生的从业形势和我院师资的基本特点,尝试凝练美术学的应用属性,一方面在传统的美术史论领域继续深入,另一方面在加强学生基本理论素养的同时探索美术学在艺术策划、艺术展览和艺术创作等方面的教学内容。我院美术学的毕业生一部分继续深造,另一部分在艺术管理或艺术创作领域从业,赢得了业界的广泛赞誉。

　　我院动画专业是新世纪以来随着国家对于动画人才的大量需求而设立的。在艺术专业当中,动画是一个特殊专业,因其综合性较强,故而对于人才的素质要求也相对较高。一位动画从业者不仅要关注艺术自身,而且要关心技术、关心市场。我院动画专业集中于影视动画创作与制作方向,在东南大学强大的艺术学、工学、优秀的管理学背景中成长,也取得了骄人的业绩。从目前的培养情形来看,我院动画专业学生在从业形势上也远远好于全国同类专业,毕业生大都以较高的薪资就职于知名动画企业,一部分同学继续深造,不少同学富有探索精神的风格化创作引起业界高度关注。

　　了解了我院三个本科专业的基本状况,对于理解本套教材的特点当有帮助。本套教材执笔者均为我院三个本科专业的一线教师。他们年富力强、乐观向上,在撰写本套教材的过程中付出了大量心血。

　　本教材适用于高等院校艺术类相关专业。鉴于各种条件限制,本套教材难免存在诸多不足,希望大家在使用的过程中提出宝贵意见。

<div style="text-align:right">

东南大学艺术学院
2012 年 4 月

</div>

前　言

　　20世纪90年代以来,在国家文化产业振兴政策的激励下,在国家以及各级政府的扶持下,我国动画产业得到了跳跃式发展。根据国家广电总局公布的数据显示,2010年我国制作完成的电视动画片产量22万分钟,比2009年增长了28%,取代日本成为世界第一动画生产大国。2011年我国制作完成的电视动画片计26万分钟,比2010年增长了18%,动画产量已然稳居世界第一。2012年我国制作完成的电视动画片产量依然高达22万分钟。然而,大部分国产动画片属于政策刺激下的泡沫,速成速休,无法播出,更妄谈增值盈利了。2010年我国动画产业的国内总产值才达500亿人民币,这与日美动辄数千亿美元的动画产值之间的差距是巨大的。因此在我们为中国动画产量欣喜的同时,我们也需清醒地认识到,中国从动画生产大国走向动画强国还有相当多的工作需要去完善。而走向动画强国的关键要素之一就是为动画产业开发人才,尤其是原创及策划人才的培养。

　　与中国动画产业的发展路程相接轨,伴随着如火如荼的动漫产业,我国现阶段动画教育也于20世纪90年代后期重新起步。[1] 考察我国现阶段的高等院校动画教育,最初是顺应我国动画产业兴起之时对大量代工人员的需求而诞生,教育定位模式乃是放在传统的技能技巧培训上,重点在于对学生技能技巧的训练。而随着我国动画产业从代工向原创、产业开发的转型升级,近年来业界人士发现我国高等院校有的动画专业人才培养模式已然不能适应动画产业的新形态发展需要。随着20世纪90年代末21世纪初培养的第一波动漫人才的出炉,原先潜伏在动画教育中的深层问题也随之浮出水面。其中,表征最为明显的一个悖论是:人才缺口与就业难问题同时存在。一方面,从业界传来的信息显示,动画专业人才面临巨大的缺口。据保守估计,我国动画人才缺口达30万至100万之多。但另一方面,目前已经毕业的动画生却面临着难就业的问题。2010年5月中旬,一份《2010年中国大学生就业蓝皮书》显示,动画、法学、生物技术、生物科技与工程、数学与应用数学等十个大学本科专业因为就业困难被列为红牌专业[2]。

[1] 国内动画教育的发端,最早可以追溯到20世纪50年代。当时的上海美术电影制片厂不仅是动画创作的领袖,也是动画教育的先锋。一批老艺术家如钱家骏、范敬祥等,都曾投身于动画教育事业。当时,上海美术电影制片厂以"产学结合培养动画人才",有这样几种方式:一是上海美术电影制片厂派出动画师专赴北京电影学院出任专业教师;二是上海美术电影制片厂与上海华山中学合作,开设动画方向的职业培训课程;三是在美影厂内部开办动画培训班,以边工作边学习的方式培养人才。见王冀中:《动画产业经营与管理》,中国传媒大学出版社,2006年,第102页。

[2] 红牌专业情况最为严重:失业量较大,就业率持续走低,且薪资较低,失业风险高。

动画专业列在红牌专业的第一位。这一悖论凸显出动画教育现状与动画产业实际需要不能呼应的弊端,也凸显出我国动画产业开发人才的严重匮乏。

　　本书催生于我国动画产业转型升级的现实需求,为补充训练动画及相关专业学生、业界人士产业能力的不足而作。本书在撰写过程中既注重借鉴吸纳一般产业企划的知识,更注重遵循动画产业的自有特点和规律,将对学生企划能力的训练分解在动画产业链的各个环节中,注重从系统性、专业性和实践性的高度来建构、提高学生的产业开发能力。

　　专业性、系统性、实践性的三合一建构是本书的一大特点。本书的主要构成版块分别为:前言、动画企划的能力素养要求、企划的一般常识、动画产业链的特点与企划链观念的形成、动画项目的选题策划和市场调研、动画创作策划、动画宣传播映策划、动画衍生开发策划、动画企划案的撰写、参考文献、后记。书中关于动画产业、动画企划的知识点、案例可供动画及相关专业学生、在校教师以及业界人士学习参考之用。本书亦对动画产业、动画教学给出了颇为深刻的新提法、新观念,可作为动画产业研究者、动画教育研究者乃至艺术教育研究者的学术参考。

　　当然,作为国内动画产业策划教材的起步之作,面对国内外复杂的动画产业现实和纷繁芜杂的各种动画企划案例,要做到事无巨细、面面俱到是很难的。因此,在写作过程中肯定会出现这样或那样的偏悖,希望广大读者予以指正。

CONTENTS 目 录

绪论
第一节　动画企划的缘起背景 ... 1
第二节　撰写动画企划案的能力素质要求 ... 2

第一章　企划概述
第一节　企划概念 ... 7
第二节　企划的分类 ... 12
第三节　企划案的制作常识 ... 16

第二章　动画产业与动画企划
第一节　动画产业的行业特征 ... 21
第二节　动画企划链 ... 29

第三章　策划选题与市场调研分析
第一节　策划选题 ... 32
第二节　市场调研分析 ... 37
第三节　市场调研分析的方法 ... 41
第四节　市场分析的撰写 ... 44

第四章　动画创作策划
第一节　动画创作策划 ... 46
第二节　动画创作策划范例分析 ... 49

第五章　动画产品播映策划
第一节　动画产品的播映渠道选择 ... 57
第二节　动画产品的播映宣传策略 ... 59
第三节　动画产品的播映筹划 ... 71

第六章　动画衍生业态的开发策划
第一节　动画衍生业态的开发内容及形式 ... 77
第二节　动画衍生业态的开发模式 ... 82
第三节　动画衍生产品开发的原则 ... 87

第七章　动画企划案的撰写
第一节　动画企划案的结构和要素 ... 91
第二节　动画企划案的写法 ... 93
第三节　动画企划案的评价标准及表达技巧 ... 101

参考文献 ... 108

后　记 ... 110

绪　论

> 企划是企业立足自身条件，在市场要求制约下，运用现代化管理运营手段，为企业在市场竞争中降低风险、追求利益最大化、开拓生存发展空间、树立企业形象而进行的一系列理性决策方案。

第一节　动画企划的缘起背景

企划的原型是来自欧美的企业顾问及企业咨询公司。20世纪60年代，企划被介绍到日本。日本的企划观念又启发了中国台湾地区的企业。台湾的企业把"企划"这一兼具科学理性及前瞻决策性的企业管理经验带给中国大陆的企业。现代企业越来越重视企划的功能，企划对企业的贡献也日益显著。在市场经济发达的美欧、日韩等国，迫于激烈的市场竞争，业界都将具有前瞻性、规避风险性、谋求利益最大化的企划作为企业运营管理的重要环节。韩国、日本的企业都设有专门的企划部，与公司的人力资源部、市场营销部、生产运营部、财务部、项目研发部等传统部门并列，可见其对企划的重视。对现代企业而言，市场竞争在某种意义上就是企划能力的竞争。企划能力的强弱是企业在竞争环境中能否生存和发展的必要前提。企业团队能制定出务实有效的企划案是企业赢得市场竞争的重要基础，也是衡量企业市场能力的重要依据。

20世纪90年代，我国各级政府开始重视并大力发展以动画为主要内容的文化产业。随着动画企业从代工向原创的产业结构转型，面临着动画产业在全球化市场经济的驱动下日益严峻的国内外竞争形势，动画企划也被提上了我国动画企业谋求生存发展的重要议程。目前，我国动画产业的整体企划能力还比较薄弱，动画企业的动画营销行为还建立在感性自发意识之上，尚缺乏建立在动画产业特点和规律之上的全局性、系统性布局。虽然从2010年开始，我国动画产量已经取代日本，列居世界第一，但该年我国动画产业的国内生产总值才达500亿人民币，这

与日本动辄数千亿美元的动画产值差距是巨大的。市场开发能力差是我国动画产业的主要困境之一。而专业性动画企划人才的匮乏是造成这一困境的重要瓶颈,因为企划的重要功能正是规避市场风险,实现企业利益的最大化。因此,学会企划应该成为动画从业者的一门必修课。

"动画企划"是一门与动画产业实践直接相关的课程,是我国动画创意产业走出困境和瓶颈的关键要素之一,也是文化产业能力教育的重头内容。"动画企划"概念的提出,一是响应动画行业自身发展规律、发展特性的需求;二是响应我国动画产业由代工转向原创的产业升级转型的时代需求。所以,我们培养"动画企划"人才,也必须将之置于动画产业、文化产业这个宏观背景下考量。由于我国现阶段的动画人才培养仍然遵循传统艺术教育模式,重视艺术技能技巧的培训,学生的产业知识和企划知识的培养得不到重视。这在某种程度上是造成我国企划人才匮乏的重要因素。随着我国动画产业结构的调整、发展,培育真正适合动画企业需求的产业性人才已成为当务之急。动画市场呼唤有效的企划,呼唤训练有素的高水平企划人才。

第二节 撰写动画企划案的能力素质要求

对于动画企业而言,一份成功的企划案,对有效定位企业生存发展战略、推动具体项目良性运营具有事半功倍的效果。当然,一份成功的企划案,是需要很多因素的配合才能问世的,因此对企划案制作者的综合能力素质也有相应的要求。在笔者看来,合格的动画企划案制作者应当具备"理论+思维+实务"这样一种综合能力,这一综合能力表现在三个层面:一是基础理论知识;二是思维能力;三是实务能力。

一、基础理论知识

基础理论知识是企划人所必备的基本内功。基础理论知识在动画企划案制作中关涉到企划案的专业水准和企划案的体系性、完整性、缜密性。本书的核心词汇"动画企划",由两个关键概念组成,即"动画"和"企划"。这就提醒我们,学习研究"动画企划",既需要对"动画"这一领域的专业性掌握,同时还需要具备涉及企业管理、企业创意、产业营销的一般性"企划"知识。因此,就动画企划案制作者而言,应当贮备两个方面的基础理论知识:①一般性的企划知识;②动画专业知识。

1. 一般性的企划知识

动画企划案的制作,既需要特定的动画专业知识,同时一般性的企划知识也必不可少。一般性的企划知识包括产业规律、企业管理、营销知识、商务知识、项目策略管理等。毕竟动画行业从属于整个社会庞大的产业体系之下。一般性企划知识的把握,有助于我们从宏观上洞察动

画行业的产业背景,学习借鉴其他行业的经验和教训。进一步地说,一般性企划知识的系统性,有助于在制作动画企划案时拓宽我们的视野和胸襟,增加企划案的广度、宽度和深度,有助于我们形成系统性、完整性、开阔性的策划思路。

2. 动画专业知识

毫无疑问,动画企划的制作是针对动画这一特定的行业,因此企划案的制作者和执行者就必须对动画行业的专业知识和行业概况有很深入的了解。企划案的制作者应当在动画公司具有比较丰富的实践经验,熟知动画公司从基层、中层到高层的各种组织运作形式。具体说来,合格的动画企划人要熟知动画产业的行业规律、特殊性、制作流程、技术发展前沿、产业发展动向、产品营销手段等专业知识。专业知识的把握,是我们制作出优质动画企划案的基石。只有对动画本专业知识形成足够深的了解,才能在文案制作中做到底气十足、有的放矢。

二、思维能力

企划案能否设计出新意、亮点、重点,方案策略的提出是否合乎市场需求、紧抓市场机遇,是否善于从产业现象中发现问题,分析问题是否能切中要害,解决问题是否考虑周详缜密,这些都和思维能力密切相关。思维能力也主要分为两点:①创意能力;②思考能力。

1. 创意能力

动画企业每天都要面临激烈的市场竞争,怎么才能立于不败之地呢?那就要敏锐捕捉市场的兴趣点,先发制人,出奇制胜。这需要创意能力。创意能力是企业立于不败之地的关键因素之一。创意能力的培养,一是科学的思维训练,打破习惯性思维。一位教育家研究了历史上的天才人物后说:"天才,只是能以非习惯的方式去了解事物罢了。"一项研究发现,儿童的创造力最强,因为儿童所受到的思维束缚很少,但当人到了 40 岁左右,创造力只有儿童的 2%。分析原因,就是人在成长的过程中受到的束缚越来越多。所以,创意思维要求我们不放弃、不轻蔑每一个看似"异想天开"的念头,逐步摆脱思维惯性的束缚。二是情报能力。情报能力,包括情报的收集能力和信息的跨界组合能力。情报的收集能力,即充分搜集、调研、分析行业内外信息,从海量的信息中寻找机会、创意和灵感的能力。情报能力,是企划具有预见性、创意性的基础,也是企划制定决策的基础。在资讯倍速传播时代,企划人应养成经常阅读的习惯,包括书籍(不管是专业书籍、商业报刊还是"杂书")和网络。阅读是一项收集分析市场信息、筛选评定市场资源的工作。企划中,最常见的创意方法就是各种信息的跨界"组合"。创意常常来源于各种信息的碰撞和重新组合。企划人只有跟上时代的步伐,在市场兴趣点、策划创意点、时机捕捉点上占得资源优势,才能找到好点子、好路子。

2. 思考能力

思考能力,就是发现问题、分析问题、解决问题的能力。企划策划是一项复杂的系统工程,需要权衡众多复杂的内外因素:市场环境、行业竞争、上游产业链、终端制作流程、下游销售营销

渠道开拓、衍生业态开发、目标消费者消费取向、社会流行元素及热点事件、政府法律法规政策导向等等。面对这众多复杂的因素，企划人需要主动去思考：机会在哪里，风险在何处，策划过程分几步，困难与挑战能否克服，等等。这种思考，不能限定在对问题某一个方面的考量，更需要对整个项目推进过程及环节的系统权衡，以及对核心问题的准确把握。这种思考能力是建立在对一般性企划知识和动画专业知识的掌握上的，决定了对事件判断和决策的准确性、全面性和缜密性。所以，企划人的思考能力，要有对决策判断的缜密、周全、完整的把握，要有对核心问题与关键机会的敏锐把握。要具备这样的能力，有必要进行有目的的思维训练。

三、实务能力

撰写一份有效高质的企划案，并不是一件容易的事情。企划案撰写作为一项实战性很强的工作，除了有上述提到的基础理论能力、思维能力作为内功予以支撑外，还需要踏实的实务能力。实务能力，概括起来也分为两个方面：①丰富的实践经验；②表达和说服能力。

1. 丰富的实践经验

动画企划案的制作人应当熟悉动画公司的运作过程、运作环节，具有比较丰富的实践经验。动画企划案制作人还需要具有一定的组织能力，能够协调组织动画公司各部门共同推动企划决策的进行，能够发挥团队各个成员的长处，规避不利因素。制作人没有很好的组织协调能力，即使面对优秀的企划案，也只能是纸上谈兵，企划案也可能在实施过程中变质变味，达不到预期效果。

2. 表达和说服能力

动画企划案是直接为企业高层和潜在投资人服务的。企划案能不能吸引人、打动人，关键还要看表达说服能力。什么样的企划案具有吸引力，能够打动人呢？一般而言，生动形象、创意新颖、闪现亮点的文案具有这个能力。但是我们在实践中也发现，有些企划案有创意，有亮点，但是看起来仍如隔靴搔痒，无法使上司或投资人下定决心运作执行相应的规划。这就牵涉到企划案的表达能力和说服能力。表达能力和说服能力关系到文案的逻辑性、流畅性、生动性，关系到文案的重点、亮点能不能突出，主次、详略、前后关系能不能正确厘清。要写出一个能够吸引人的企划案，在文辞撰写上必须考虑上述因素。

综上，我们将前面提到的基础理论能力（"一般性的企划知识"和"动画专业知识"）、思维能力（"创意能力"和"思考能力"）、实务能力（"丰富的实践经验"与"表达和说服能力"）整合归总起来，就是撰写高质量企划案必需的综合能力，即"理论+思维+实务"能力（见图0-1）。不管是定决策、撰写企划报告，还是分析事情，都需要融合"实务经验"与"理论架构、科学思维"，这样才

会是最佳的运营决策。[1]

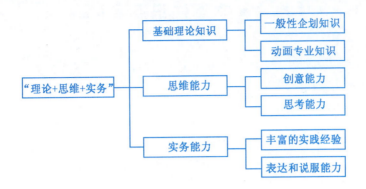

图 0-1:动画企划案撰写的能力素质要求

如果缺少上述这几项能力,撰写出的专业企划案将会出现哪些问题呢?根据笔者这些年来的教学经验,以及和业界接触的经历,缺少上述素质与能力,在撰写企划案的过程中有这样几点问题经常出现(见表0-1):1.专业术语运用不准确、不到位,文案空泛贫乏、缺少针对性。2.企划案的体系性欠缺、缜密性欠佳,常常丢三落四。3.创意老套,没有亮点、重点。4.文辞逻辑性差,内容跳跃,重点、难点、亮点不能突出,主次、前后、详略不能厘清,常有隔靴搔痒之憾。5.企划案的计划思路不能得到很好的贯彻执行,或在执行过程中变质变味。[2] 第1点、第2点与相关理论知识缺乏有关,第3点则与思维能力薄弱有关,第4点、第5点则与实务能力有直接联系。

表 0-1:动画企划案常见问题分析

序号	症状	原因分析
1	专业术语失当,内容空泛贫乏,缺乏深度	理论知识匮乏
2	体系性欠缺,缜密性欠佳,丢三落四	
3	创意老套,没有亮点、重点	思维能力薄弱
4	文辞逻辑性差,内容跳跃,重点、难点、亮点不能突出,主次、前后、详略混乱	表达说服能力差
5	企划案不能得到有效的贯彻执行	实践能力不足

本书体系及环节设计以训练学生"理论＋思维＋实务"能力为核心内容,通过基础理论知识介绍、实务能力训练等版块展开,在此过程中贯穿以激发创意、启发思考作为主要内容的思维训练,以达到增强学生内功的目的。

[1] 本段受戴国良先生所著《企划案撰写实战全书——经典范例大全》启发,并融合了作者个人的见解。见戴国良:《企划案撰写实战全书——经典范例大全》,汕头大学出版社,2004年,第18页。

[2] 上述问题症候,是笔者在近些年的动画企划教学过程中,根据学生的学习实训情况总结归纳。

●●●●●● 本章知识点 ●●●●●●

1. 动画企划的提出背景。
2. 动画企划能力素质要求。
3. 动画企划案的常见问题。

●●●●●● 思考题 ●●●●●●

1. 制作动画企划案,对制作者的能力素质有哪几方面的要求?
2. 撰写动画企划案,容易出现哪些问题?可从哪几方面寻找原因?

第一章　企划概述

> 企划案以付诸实践为宗旨，是一项实战性很强的行动。那么理论在企划案的撰写中扮演什么角色呢？台湾著名的企划研究者戴国良先生就有这样的观点："16年来，我仍深深觉得'实务'应该还要结合'理论'，才会使我们忙于每一天企业运作时，仍有一些头绪可循、逻辑可顺、思路可看远，并且肯定自己的决定（决策）是否准确无误，以及是否会忽略某些观点和层面。"①
>
> 可见，基本理论的铺垫是我们撰写优秀动画企划案的基础。正如同我们在绪论中所分析的，一般性的企划知识和特定的动画专业知识是我们制作优质动画企划案的内功，也是前提。因此，在学习专业制作动画企划案之前，本章拟先介绍一般性的企划知识。

第一节　企划概念

关于企划，首先有这样一些知识点需要把握。

一、企划概念

企划是企业立足自身条件，在市场要求制约下，运用现代化管理运营手段，为在市场竞争中降低风险、追求利益最大化、开拓生存发展空间而进行的一系列理性决策方案，包括制定战略目标、判断可行性、拟订实施方案、评估成效、完善方略等完整的操作过程。

企划是按照效益化原则设计的理性程序，即决定做什么、怎么做、何时做、谁去做、经费预算

① 戴国良：《企划案撰写实战全书——经典范例大全》，汕头大学出版社，2004年版，第18页。

如何安排、效果如何等这样一个过程。说得通俗点，企划就是为了达到目标而进行的构想—计划—实践的全过程。① 企划为企业开展各项活动提供顶层设计，是企业开展日常工作的引擎，也是企业进行形象塑造、产品营销、品牌维护等一切活动的基础和考核依据。

二、企划的主要工作内容

1. 为企业长远发展制定战略规划

企划具有系统性和前瞻性。在瞬息万变的市场竞争中，企划不仅要为企业赢一时之业，更要谋千秋之功。俗话说得好：人无远虑，必有近忧。企划的目的和工作内容之一就是要明确企业的长远战略目标，并为这一战略制定规划。面对消费者越来越多的选择，面对越来越复杂多元的市场环境，企业应该如何选择、留住目标消费者，企业如何自我定位市场，企业发展阶段步骤如何设计，企业如何树立企业形象，这些是战略企划所要考虑的。同时市场的环境千变万化，企划还必须从实际出发，为企业不断调整乃至完善战略和策略。为企业设定战略企划有利于增强企业核心竞争内涵和长期竞争的优势，有利于企业形象和企业品牌的塑造，有利于社会公众达成对企业的认同感，从而有利于企业的健康可持续发展。为企业长远发展制定企划，需要有高瞻远瞩的开阔胸怀、高屋建瓴的战略眼光。

2. 为企业项目开发制定施行策略

项目开发运作是企业日常业务的核心内容。企业如何选择项目，如何开发新的项目，项目执行思路理念、机构、人员、资金等资源如何协调等问题，都需要具体的项目企划来帮助设计策划，以规避市场风险，捕捉市场商机，开掘项目亮点，最终获得预期效果。为企业项目开发制定施行策略，其实也是企业在商海竞争中的一种战术行为，涉及项目定位、项目目标、市场调研、市场采购、市场渠道开发、价格战略、形象战略、广告公关、人事安排、项目融资、收益分配、实施细则拟定、进度安排等各环节，需要考虑平衡方方面面的因素，明确重点和方针。为企业项目制定企划，需要企划人或企划团队全面综合的科学思维能力和管理能力。

3. 合理配置企业资源

无论是为企业的长远发展做战略规划，还是为企业具体的项目开发制定施行策略，都需要立足企业的现实条件，考虑市场综合因素，对企业的各种资源进行协调配置。一般而言，企划主要涉及物质资源（matter resource）、人力资源（human resource）、财力资源（financial resource）、信息资源（information resource）和时间资源（time resource）等几个方面。物质资源包括企业的软硬件设备、工作厂房、销售实体渠道、交通运输设施等。人力资源包括人才数量、教育层次、知识结构、年龄梯队等。财力资源包括融资、投资、消耗、收益等。信息资源包括企业内部信息资源和企业外部信息资源。内部信息资源指企业生产所需的各种信息资源，如产量、成

① 陈建平、杨勇、张健编著：《企划与企划书设计》，中国人民大学出版社，2000年版，第4页。

本、人事、效率等。外部信息资源包括市场环境信息、竞争对手信息、客户信息、公共关系信息等。时间资源,则是企业发展或项目开发的时段、时机等。企划工作,就是对各方面资源统一协调配置,扬长避短,凸显各部分价值,避免不需要的浪费。

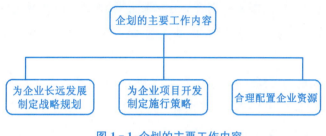

图1-1:企划的主要工作内容

三、企划的功能

1. 规避风险,追求利益最大化是企划的基本功能

前文我们提及,企划是按效益化原则设计的理性决策方案。成功的企划案是建立在对市场情报充分调研,对市场风险因素、机会因素充分评估预测的基础上,提出的系统的企业运营方略。在企业的市场行为中,企划必须统筹市场及企业自身各方面因素,分析哪些方面可能获利,如何获利,在哪些方面存在风险,设想出规避风险的策略。正是企划设计的效益化原则、前瞻性预测、理性方略,使企划具有了规避风险和追求利益最大化这一基本功能。比如文化产品,可供考虑的方法有明星代言、同类产品差异化竞争、考量发行上映档期、媒体造势等多种手段。

2. 追求企业的可持续发展是企划的另一大功能

企划要立足眼前,着眼长远,为企业制定的战略系统,就必然要为企业的长远发展设定方向和框架。保证企业发展方向和框架的正确性,企业在市场的波涛中就不会迷失,就不会发生原则性、方向性的错误。这涉及企业文化理念、营销理念、产品理念、价值理念的设定,要使之成为企业文化的有机组成部分,贯彻到企业的运营过程中去,成为企业发展的源动力。比如,美国好莱坞的动画,秉承"造梦"传统,结合现代营销经验以"大策划、大投入、大产出、大市场"这样的战略性设定,保证了其产品《狮子王》、《怪物史莱克》、《功夫熊猫》、《阿凡达》等产品的高品质以及在全球市场的持久披靡。

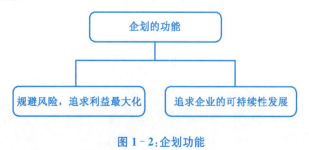

图1-2:企划功能

四、企划的必要性[1]

前面我们介绍了企划的一般概念、企划的主要工作内容、企划的功能。接下来我们还需要思考几个问题:我们为什么需要企划?为什么在竞争激烈的市场环境中,现代企业管理中专设独立的企划部门?为什么业界评价认为企划力强企业才能强?企划对企业的贡献何在?

1. 企划是企业高层决策判断的依据

企业的高层,最重要的工作就是决策判断。高管的每一项决策判断,不管对与错,都会对企业带来较大的影响。那么,高管决策判断的依据是什么呢?在一些比较专制的企业里,可能仰赖老板个人的经验与智慧,换句话说就是老板的地位强势,一人说了算。但老板的强势决策是不是最好的决策模式呢?显然不是。不少企业,甚至是知名企业还为此付出过代价。现代企业面对复杂激烈的环境,更需要借助智囊团的智慧和能力。2012年沸沸扬扬的李宁品牌危机便是一例。团队决策模式的完整性和周延性,远胜于个人决策模式。而团队的经验、智慧、能力,通过什么表现呢?主要通过企划案提供的分析报告。

2. 企划是企业的执行基础和考核依据

企划已经成为企划管理的一项重要内容。在现代企业管理中,施行的是企划(plan)—执行(do)—考核(check)—修正(action)(即PDCA)四阶段循环方式[2]。其中,企划案是企业活动推动展开的执行依据,也是活动执行告一段落后考核的依据。企划案除了提出具体的方向性策略,还会提出施行战术,即如何执行、执行根据以及预计收益等内容。我们经常听到业内人士这样说:"好的企划案不一定能成功,但没有好的企划案,则一定不会成功。"好的企划案,使业务执行起来有秩序、章法、逻辑可循,而且也能落实为考核依据。

3. 企划是应对日益激烈的行业竞争压力、应对变化多端的运营环境的利器

现代企业来自行业竞争的压力非常大,如价格竞争、新产品上市竞争、促销竞争、客户竞争、渠道竞争、时机竞争、人才竞争、情报竞争、媒介竞争、品牌竞争、技术竞争等等。可以说,竞争是多元化、多层次、多方面的。同时,企业面对的威胁,不只来自同行竞争,还来自运营环境瞬息万变的压力,如消费环境、客户环境、政策法律法规环境、文化环境、人口环境、国际环境、贸易环境、政治环境等。这些环境因素的层次、深度、广度、速度、复杂度,都会影响企业的运营绩效。在这种情况下,现代企业宜充分发挥智囊团的"企划潜力",充分权衡上述因素,做好竞争分析与

[1] 此处主要参考戴国良:《企划案完全指南》,汕头大学出版社,2005年版,第17—21页。

[2] PDCA循环管理模式由美国质量管理专家戴明博士提出,所以又称为"戴明环"或"戴明循环"。

SWOT 分析①,进而提出有效的应对策略,使企业在竞争与风险中求胜。因此,理性充分的企划是企业面对行业竞争的重要利器。

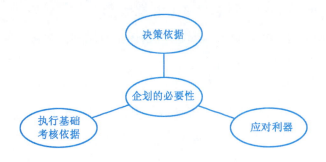

图 1-3:企划的必要性

五、企划与策划、计划的区别及联系

不少人有这样的认识,认为企划和计划、策划差不多,就是出点子、炒作。的确,企划包含了策划、计划的因素,都会卷入创意(出点子)、营销的成分,但是,企划和策划、计划显然不是一回事。

那么,企划和策划、计划的区别在哪里呢?

首先,企划与策划、计划的着眼层次不同。

策划是站在战术层面为企业某项具体工作展开拟定的活动方案。

计划,一般而言常常用于已经决定的工作内容、工作方法、工作框架,偏重于执行和控制。②

企划,则是站在战略层面的前瞻性系统。它包含了策划、计划的工作环节,包含了系列的策划内容,内涵层次更丰富。

其次,企划与策划、计划的着眼重点不同。

策划,重视点子和创意,多用于企业的公关、营销、广告等方面。

计划,重视实务处理的程序和细节,关心的是事务的执行完成情况。

企划,重视对企业发展的整体把握,重视企业总体目标的设计、实施和执行的战略程序。

再次,企划与策划、计划的服务对象不同。

策划,服务于企业活动的方法和效果,属于短期行为,属于中端层次。

计划,是通过执行和控制行为,为企业活动的顺利进行服务的,属于一线层次。

企划,是为企业长远发展及项目的可持续开发所做的规划,为企业决策服务,位于企业的高

① SWOT 分析法由旧金山管理学院教授于 20 世纪 80 年代提出,是将企业所处的各种因素,包括外部环境因素、内部能力因素等综合起来权衡分析企业发展布局。SWOT 分别指代企业本身的竞争优势(strength)、竞争劣势(weakness),机会(opportunity)和威胁(threat),并将各种因素按照轻重缓急和影响程度排列,最终分析得出企业发展的可选择策略。

② 范兰德:《企划案的撰写方法与技巧》,《应用写作》2008 年第 10 期。

端层次。

总的来说,策划和计划,注重点和面,属于着眼微观,立足眼前;而企划则站得高、看得远,更具整体思维和长远考虑,属于立足宏观,着眼微观,胸怀长远。

从上面的分析我们可以看到,企划和策划、计划还是有原则性的区别的,那么企划与策划、计划有没有内在的逻辑关联呢?当然有。

首先,无论是企划,还是策划、计划,都需要创造、创意、创新作为内在支撑。创造、创意、创新是决定企划、策划、计划具有生命力的新鲜血液。其次,企划、策划、计划在企业运营中具有内在层次关联。企划决定的战略决策,必定要通过策划提供的战术方案来具体体现,最后交与计划实施控制执行。

一项完备的企划案,在思路中除了要体现战略目标,还应当包含策划、计划的施行内容和施行环节,这样的企划案才是务实的、可操作的,才不致沦落为泛泛的纸上谈兵。

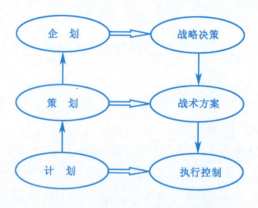

图1-4:企划、策划、计划关系图

第二节 企划的分类

前面我们已经讲过,企划是一个前瞻性的战略系统。既然是一个战略系统,那么企划就必然要包含较为丰富的内容和类型。通常说来,下述的企划类型比较常见:企业形象企划、市场调研企划、营销企划、市场定位企划、产品企划、品牌企划、价格企划、营销渠道企划、广告企划、整合营销企划、关系营销企划等。

企业形象企划,也称CI(Corporate Identity)企划,是为了使企业在市场上获取认知度、美誉度,为企业营造核心竞争力和长期竞争力的一种形象塑造及传播行为。企业形象企划通常需要以企业文化精神进行设计,通过企业个性的塑造、企业经营理念的定位来传递,以企业标识(LOGO)、广告、产品包装、员工行为规范等介质传播。如农夫山泉。农夫山泉的广告标语为

"我们只做大自然的搬运工"(图1-5),"喝一瓶水,捐一分钱"等。这些广告文案就将"农夫山泉"的天然绿色、慈善公益等形象传递了出来。

图1-5:农夫山泉海报

市场调查企划,指运用科学系统的方法,搜集、梳理市场信息,分析市场现状及发展趋势,为企划决策提供依据的行为。企划的第一步就是要了解市场对企业、对产品的需求。市场调查也可细分为很多方面:消费者调查、竞争者调查、市场渠道调查、市场环境(文化、地域、科技、政治)调查、产品价格调查、产品销售调查等。市场调研的结果是我们制定企划案的依据。国外的动画公司,通常要将30%~50%的财力、人力放在市场调查方面,但遗憾的是我国动画公司市场调查意识普遍不强,不舍得费精力花钱在此方面。

营销企划,指企业在市场销售活动中,为达到获取目标市场、目标消费者目的,调动企业各种资源制定的市场宣传、推广方案。营销企划是目前企业运用得最多的手段之一,方法方略层出不穷,如首映式营销、广告策略、明星策略、新闻造势、事件营销等等。营销企划中有一种行为是促销企划,是激发人们消费欲望的行为,也是我们最经常遇到的一种商业行为,如购买产品附赠小礼品,打折扣,各种各样形式的优惠活动,等等。

市场定位企划,20世纪六七十年代,美国营销学者艾·里斯和杰克·特劳特提出了"市场定位"这一概念,就是在与同类产品竞争的过程中,采取差异化策略,在目标客户心里预设产品形象,并提供相应的产品及服务。市场定位可以通过产品差异化、服务差异化、企业形象差异化、目标顾客差异化等途径工作。如我国动画片长期以低端幼儿动画为主要特点,那么以中学

生为主要消费人群的《我为歌狂》就是一个市场定位很好的案例。

产品企划,包括产品研发和产品营销两部分内容。产品企划需要根据目标市场及目标消费者的特点,扩大产品认知度,满足重点消费者的心理需求和实际需求。产品企划,可以通过产品知名度、产品形象、产品价格、产品特点定位、产品促销渠道、产品服务等方面展开进行。比如韩国的"流氓兔"(图1-6),受很多年轻人喜爱,这个兔子形象有点可爱、有点坏、整天蔫呼呼的样子,就是符合了当代不少年轻人有点离经叛道但不妨碍阳光生活的这样一种心态,切合目标消费人群的心理特点。这就是"流氓兔"这一动漫产品的形象定位。

图1-6:流氓兔形象

品牌企划,是为了维护消费者对品牌的认知度、忠诚度,营造把握品牌的市场机遇,打造品牌特征、品牌文化、品牌个性的一种企业活动。企业、产品是品牌的物质基础,是一种有形的属性;而文化、个性则赋予了品牌精神层面的内涵,能对品牌价值进行升华。企业应当在产品、文化、个性等方面进行规划,从整体上相互联系、相互支持、相互统一。品牌企划可以将品牌与产品的类别、产品属性、产品价值、产品用途、目标消费者等结合起来考虑创意。

价格企划,指在特定市场区域内,产品针对不同市场条件、不同业态,结合整体营销计划而制定的一整套价格策略。它应具有持续性,并留有一定的弹性空间。价格企划有利于实现企业的长期经营目标,有利于企业营造长期的竞争优势。价格企划应考虑的内容包括价格体系策划和价格调整策划等内容,如价格体系又包括出厂价、批发价、零售价、回扣、返利、运费、促销费、广告费等。价格企划有几组形式:主动调价和被动调价;直接调价(打折、返利)和隐形调价(附

赠其他优惠套餐,等等);调高价格和调低价格。

营销渠道企划,也称分销渠道企划。营销渠道企划就是将生产者与消费者有效地连接起来的一种策划活动。这涉及产品卖给谁和怎么卖的问题。通常在营销渠道企划中,需要考虑的因素有中间商、代理商、连锁专卖店、零售商等。营销渠道企划是把产品有效送到消费者手中的一个途径。

广告企划,是对产品信息进行传播活动的运筹规划活动,追求最优化的产品宣传效果。广告的形式很多,除了我们常见的媒介广告(电视、网络、报纸等),还有街头的招贴、海报广告,以及寄至用户家庭的 DM(direct mail),商家的促销活动也是一种引导消费的广告形式。当年"蒙牛乳业"的广告策划就是一个很有创意的案例。2003 年神舟 5 号载人飞船即将升空,蒙牛乳业想借助这一举世瞩目的事件在《人民日报》整版打广告。当时准备了两套方案,第一套方案是为神舟 5 号飞天成功准备的,广告标语设计为:"蒙牛乳业祝贺神舟 5 号发射成功。"但是飞船升天是一个风险系数很大的事件,如果失败了怎么办,广告合同已经签订不好撤回。相关企划人员就准备了一个备案:"蒙牛乳业永远支持中国航天事业。"

整合营销传播(integrated marketing communication)企划,是一种以消费者需求为导向的营销方式,即将公关、促销、广告等营销手段统筹利用,发挥不同传播工具的优势,使企业的促销宣传对消费者形成高强度冲击力。这是美国北卡罗来纳大学教授劳特朋(Larterborn)针对消费者不信、不看、不记广告的行为提供的解决办法。整合营销企划要求考虑消费者的需要和欲求(Consumer),消费者为满足其需求愿意付出多少(Cost),考虑如何让消费者方便(Convenience),考虑如何同消费者进行双向沟通(Communication)。这一营销理念也被称为"4Cs",替代了 1960 年以来的"4Ps"理论[①]。

关系营销(relationship marketing)企划,由美国营销学者巴巴拉·本德·杰克逊 1985 年提出,即把营销活动看成是一个企业与顾客、供应商、经销商、竞争者、政府机构等社会要素发生互动作用的过程,其核心目标是建立并发展与这些公众的良好关系。关系营销的原则是主动沟通建立情感,承诺信任维护忠诚,互惠互利合作共赢。关系营销的形态有亲缘关系营销、地缘关系营销、业缘关系营销、文化关系营销、偶发关系营销等。

以上就是我们制作企划案时所涉及的常用企划类别(图 1-7)。需要提醒大家的是,虽然这些企划类别各自独立,但彼此之间相互交叉、相互借力是常有的情况。我们在制作大型企划,尤其是战略企划时,应当综合权衡。

① 1960 年美国密执安州立大学教授 J. 麦卡锡(Mccarthy)提出的营销的四个组合因素,即产品(Product)、价格(Price)、渠道(Place)和促销(Promotion)。

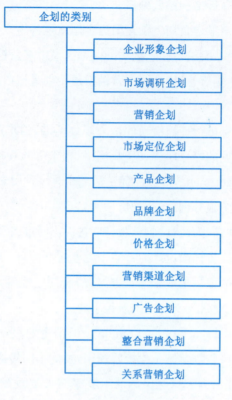

图 1-7：企划的分类

第三节 企划案的制作常识

企划案要为构建企业未来的发展目标构建蓝图，并将蓝图付诸具体的行动。成功的企划案也并非只可仰视，触不可及。企划案有它自行的一套创作规律和撰写要求，总的说来就是"提出项目设想—明确目标—设想策略—制定战术"的过程。

一、企划案的生成步骤

通过对企划实务经验的总结，一般而言企划案的生成步骤如下（图1-8）。

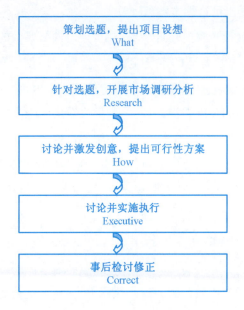

图 1-8：企划案的生成步骤

1. 策划选题，提出项目设想（What）

首先要选择企划案的选题，只有选题确立了，相应的核心目标才能确立。选题一定要清晰明确，才有利于后面的程序围绕中心有的放矢地展开。不管选题来源如何，企划人员都必须对选题的质量予以掌控，然后才能对症提出方案。高质量的选题是撰写好企划案的龙头，可以说牵一发而动全身。如何掌控选题质量呢？在选择选题时，不妨多思考这样一些因素：问题是什么？问题在什么背景下产生或提出？问题涉及的层次有哪些？问题产生的直接影响和潜在影响有哪些？是暂时影响还是长远影响？等等。对上述因素深思熟虑，反复权衡，是保证选题质量的有效方式。

2. 针对选题，开展市场调研分析（Research）

选题确定后，就该针对选题展开市场调研，即采集市场信息、市场数据，进行市场分析。最后，根据市场分析的结果，扬长避短，提出解决问题的最佳创意、最佳方案。市场调研分析的内容包括：①外部环境调研；②内部环境调研。外部环境调研要考虑选题相关的社会文化、技术变化、政治动态、经济发展等。内部环境调研主要涉及产业环境、消费者、竞争者、竞争力、产品渠道等。

市场调研的资料可以从企业内部获取，如企业的调研室、业务室、财务室，还可以从企业外部获取，如网络、期刊、研究报告、相关企业年报、公司简介、政府公报等。此外，问卷调研、市场访谈等是企业获取原始资料的常用手段。搜集资料之后，调研人员还需要对资料进行过滤、梳理，要能在纷繁的资料中理出层次，抓住重点。

3. 讨论并激发创意，提出可行性方案（How）

这一步骤是企划案的关键步骤。在这个环节中，企划人员要做的工作就是根据市场调研的结果提出解决问题的方案，寻找合适的市场定位点、突破点。创意在这个环节显得尤为可贵。创意的有无、好坏，决定了企划案有无亮点及可行价值。通常可行方案并非只有唯一一种可能，企划人员可以根据情况从不同角度多提几种方案，供决策层甄别决策。

企划案的初稿完成后，可以召开跨部门或跨小组的讨论会，对企划案的内容、调研分析的合理性、可行方案进行讨论修改，提出最佳的执行方案。企划案的讨论环节，在执行步骤中具有一定的灵活性，根据情况和需要也可以在选题确定之后，或者调研分析结果出来之后就着手讨论。将讨论结果交予相关人员完成书面撰写工作。

4. 讨论并实施执行（Executive）

选题的可行方案经董事会或部门联席会议讨论后，就需要按照方案的要求开始执行。执行力的强弱是企划案最终能否产生效益的关键。执行力不强，再优秀的企划案也只能是失败的企划案。企划案的执行，需要团队协作，根据部门资源、人力结构排兵布局。

贯彻执行企划案，需要明确"3W+2H"原则，即：谁（Who）、何时（When）、何地（Where）、怎么做（How to Reach）、预算有何安排（How Much）。企业根据人力资源明确专人负责企划案的各执行项目，明确企划案的时程安排，明确企划案的实施地点，明确企划案的执行战术，明确各执行环节的预算安排。

5. 事后检讨修正（Correct）

由于企划案毕竟是站在战略层面设想，而且产业环境随时随地都在变化之中，因此在具体的实施环节中，或者经历了一段时间的执行后，总会出现一些枝节或问题不符合原初的设想。这是正常现象，需要我们以平常心态去面对。在这里，关键是要对企划案的实施效益进行评估，如销售额上升空间如何，企业形象有无改善等，并针对出现的问题和枝节，反思原因，寻找实现最佳效果的方法。因此，对企划案进行检讨修正就是必然之事。

二、企划案的构成

企划案的撰写就是将企划的内容归纳、整理，并采用合适的方法形成文本材料。虽然企划案也有很多种类型，如销售企划、会议企划、产品企划等，不同的企划类型要求企划案包含不同的构成内容，因此企划案的撰写其实是比较灵活的，并没有一定的标准格式。但由于企划案的生成程序是一定的，因此也决定了企划书的构成具有一定的程式性。

一般而言，企划案的结构由3大部分9个要点组成（图1-9）：

（一）导入部分

1. 封面

企划案的封面上一般应有企划案的名称，撰写部门/人员，呈阅部门，撰写日期等。

2. 目录/纲要

清晰地列出目录/纲要,目录/纲要应标明每一标题所对应的正文页码。这样不仅可以为阅读人检索企划内容提供方便,还有助于阅读人在很短的时间内了解企划案的构架思路,以及主要内容、重点内容等。

纲要/目录也可以视情况放在企划书的封面上。

3. 摘要/前言

由于企划案是直接对企业高层负责的,而高层通常很忙,未必有耐心看完企划案全文,因此能让高层在短时间内了解企划案的重要结论、问题和对策是什么,就非常重要。因此对于比较繁复的企划案,可以列出摘要,对企划案各个部分的重点内容和结论进行精简、重点式勾勒。比较简单的企划案也可以不列出摘要。

(二)正文部分

4. 背景

背景部分应交代撰写企划案的原因/缘起、目的、宗旨等,用简练的文字让阅读者了解企划案的成因、重要性、优越性、决策的重点等,要体现企划的动机以及企划者的态度。

5. 市场分析

市场分析需要运用到市场调研的大量资料,需要运用到企划对象所面对市场的机遇、风险和价值,涉及市场调研、SWOT分析、环境分析、竞争力分析等,最后在市场分析的基础上明确企划的必要性和可行性。

6. 施行方案

这是企划案含金量最高的部分,包括战略目标、战术方法、渠道途径、人员分工、时间进程分配、融资及预算安排、组织保证等。有时候,一个项目不止有一种方案,可以在此将不同的方案都详细列出,供高层或团队讨论决策。

(三)结尾部分

7. 结语

企划报告的最后一部分应该总结提炼出最后的结语或结论,还可以加上"谢谢指导"、"恭请批评"之类的文字。结语/结论保证了企划案的完整性。

8. 附录

在结语之后,有一些辅助的资料如参考资料、补充资料或佐证资料,可以在附录部分列出。

9. 封底

企划案最后总要有封底和封面呼应,以显示完整性。

以上就是一般情况下撰写企划案的结构构成。为了增加企划案的严谨性、科学性,不妨做些尾注或页注,标明观点、数据的来源。为了增加企划案的明晰性和生动性,可以增加图片、图标。为了增加企划案的美观悦目性,可以为企划案做一些排版和美工设计。

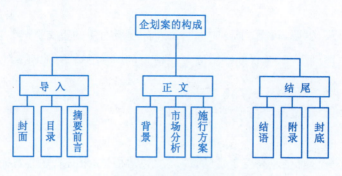

图 1-9：企划案构成结构

● ● ● ● ● ● 本章知识点 ● ● ● ● ● ●

1. 企划的概念。
2. 企划的主要工作内容。
3. 企划的功能。
4. 企划的意义价值(也即必要性)。
5. 企划与计划和策划的异同。
6. 企划分类。
7. 企划案的生成程序。
8. 企划案的构成。

● ● ● ● ● ● 思考题 ● ● ● ● ● ●

1. 如何理解企划案的战略意义？
2. 企划有哪些分类？各分类之间关系怎样？
3. 企划案的生成程序分几步？
4. 一份完整的企划案由哪些环节构成？如何增加企划案的严谨性、明晰性和生动性？

第二章 动画产业与动画企划

> 动画企划,顾名思义,就是根据动画生产的行业特点,按照效益化原则制定的企划方案。它既要遵循企划的一般规则和原理,同时还要兼顾动画自身的行业特点。
>
> 在第一章,我们比较系统地了解了企划的一般知识,这是我们尝试撰写动画企划所必须具有的一般性常识。但是对撰写动画企划案而言,光有对企划的一般性理解是远远不够的,还必须具有关于动画的专业知识。我们需要了解动画产业的行业特征,以及基于行业特征之上的动画企划链的形成。如果说,一般性的企划知识是我们撰写动画企划的基本功的话,那么动画专业知识则是我们撰写动画企划的独门功夫。

第一节 动画产业的行业特征

20世纪90年代之前中国动画没有产业之说,还是在国家计划经济体制之下的文化事业,国家下达制作计划、播出发行计划。20世纪90年代后期,动画被纳入文化产业的运营轨道中,需要跟随市场经济的脉动掌握自己的命运。为了能够抵抗风险,动画企划应运而出。因此,动画企划概念的提出是建立在动画成为文化产业这一基本前提之上的。动画企划,相较于一般产业的企划具有自己的特殊性,这是动画产业的行业特征决定的。因此,我们首先有必要先了解一下什么是"动画产业",它的表现形式有哪些,价值实现方式有哪些,行业特点有哪些。

一、动画产业的形式内涵

动画产业的表现形式

动画产业,以"创意"为核心,以动画为表现形式,在表现形式上涉及两大板块四个层次的基本内容(图2-1)。第一板块是内容产品的开发、生产、出版、播出、销售等。内容产品又可划分为两个层次:①与电影、电视、报刊、音像图书等相关的传统内容产品,如动画片《美猴王》;②网络动画、移动媒体动画(如手机动画等)等基于现代信息传播技术手段的新品种。第二板块是与动画相关的衍生业态的开发、生产和经营。这也可以划分为两个层次:①与动画内容产品相关的服装、玩具、文具、生活用品、餐饮、饰物等衍生产品的生产和经营。这一类多以动漫的形象授权形式进行。②与动画内容产品相关的舞台演出、主题公园、主题商城、主题展演、主题赛事、电子游戏等。

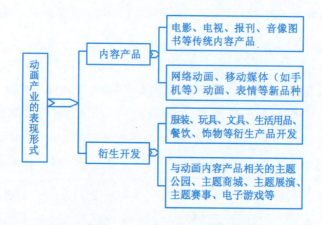

图2-1:动画产业的表现形式

内容产品开发经营的第一个层次,也即与电影、电视、报刊、音像图书相关的传统内容产品,是我们最熟悉的,也是我们提到动画首先会想到的,如《阿凡达》、《喜羊羊与灰太狼》、《小鲤鱼历险记》、《西游记》、《奇奇颗颗历险记》。这还包括运用动画技术手段制作的电影、电视广告、MTV动画、相声小品动画、建筑交通的模拟图示等。如周惠的《约定》(图2-2)、雪村的《东北人都是活雷锋》等做成MTV。如2011年7·23温州动车事故发生后,浙江中南卡通集团第一时间就制作出D3115次动车与D301次动车相撞的模拟示意图(图2-3)。第二个层次,也即网络动画、移动媒体动画等基于现代信息

图2-2:周惠《约定》的MTV动画版

传播技术的动画新品种,代表着未来动画发展的广阔空间。网络动画主要以互联网为最初或主要发行渠道,一般比较短小,如《绿豆蛙》(图2-4)、《小破孩》、相声动画(图2-5),常见形式还有动画表情(图2-6)等。

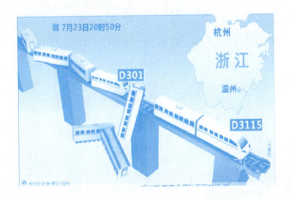

图2-3:2011年7·23动车事故模拟

图2-4:《绿豆蛙》

图2-5:相声动画

图2-6:动画表情

与动画相关的衍生产品就更加丰富了,有蓝猫系列、喜羊羊系列(图2-7)、维尼熊系列、流氓兔系列、Kitty猫系列(图2-8)等。与动画相关的衍生行业,有COSPLAY(图2-9)、迪斯尼主题公园(图2-10)、常州中华恐龙园(图2-11)、动画主题购物中心(图2-12)、动画电子商

务、电子游戏等。COSPLAY，即 Costume Play 的简略写法，指借用服装、道具、饰品、化妆等模仿动画、游戏中的虚拟角色、虚拟世界，也称角色扮演。迪斯尼主题公园，英文为 Disneyland 或 Disneyland Park，是以营利为目的，根据选定的迪斯尼动画背景，依托人造景观和设施使游客获得娱乐体验的封闭性景点和景区。① 常州中华恐龙园，是 2006 年常州中华恐龙园有限公司与湖南宏梦卡通传播有限公司联手打造的"东方迪斯尼"，是集科普、博物、游乐、休闲、环保于一体的以恐龙为主题的综合性乐园。卡通主题购物中心，是针对动画爱好者的心理和消费需求建造的涵盖了购物、娱乐、体验、餐饮、展演等功能的动画商城。上海"炫动乐百"是全国第一家动画主题商城。动画电子商务，即是以动画的内容产品及其衍生产品为主要经营内容，以电子商务手段搭建的网络销售平台。

图 2-7：与喜羊羊品牌合作的牙膏

图 2-8：kitty 猫帽子

图 2-9：COSPLAY 表演

① 倪宁：《迪斯尼娱乐攻略》，《南方日报》2005 年第 53 期。

图2‐10:香港迪斯尼主题公园

图2‐12:上海炫动动漫购物中心——炫动乐百

图2‐11:常州中华恐龙园

二、动画产业的价值内涵

我们知道了动画产业的表现形式之后,还应该对动画产业的价值特点做到胸有成竹。动画产业究竟凭借什么样的价值得以在市场上生存立足?客户购买动画产品出于什么需求?动画产业属于文化产业的核心内容,其价值特点必然和文化产品的一般特点有着天然的联系。总的说来,动画产业具有如下价值特点(图2‐13)。

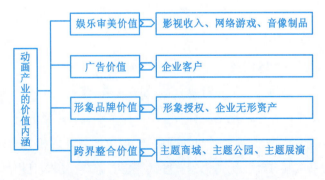

图2‐13:动画产业的价值内涵

1. 娱乐审美价值

娱乐审美价值来源于动画产品的内容创意。动画产品最早作为精神消费品存在，这是所有动画产品的本体价值，服务对象是消费者。价值实现方式包括影视收入、网络游戏、音像制品等，这是完全靠内容质量取胜的一种价值。

2. 广告价值

这是动画产业的一个非常重要的衍生价值，其服务对象是企业客户，为企业客户度身打造动画形式的广告，比如房产公司的楼宇演示图，比如汽车、酒类、饮料、生活用品的性能说明等。其价值实现方式就是各种广告收入。

3. 形象品牌价值

形象品牌价值是动画产业的又一价值特征。其价值实现方式有：品牌形象授权价值，通过形象授权给衍生产品开发商，获取品牌形象代言费；企业无形资产增值，优质的品牌形象是企业自身的无形广告，节省了企业的广告宣传费，还可增加企业的市场认知度和美誉度，是企业软实力的体现。

4. 跨界整合价值

这是动画产业在现代营销情境下创造的又一价值生长点。通过整合上述"娱乐审美"、"广告"、"形象品牌"等价值，并跨界与"旅游"、"商贸"、"服务"、"展演"等行业合作，催生出新的价值实现模式，如以"动画内容和形象"为主题的"主题公园"、"主题商城"、"主题展演"、"餐饮娱乐"等。

三、动画产业的行业特点

美国、日本、欧洲等地的动画产业都已经历了半个世纪至一个世纪不等的发展历程，探索出自己的一套行业模式。中国的动画产业起步至今不过20年，虽然量上已位居世界首位，但在产值和含金量方面，中国动画与欧美、日本的差距是巨大的。原因之一便是对动画产业的行业特点认识不清晰。

提升动画产业的产值能力，制作有潜力的动画企划案，需要建立在对其行业特点的准确把握和理解上。那么动画产业的行业特点有哪些呢？从前述对动画产业内涵的分析中，我们能洞见动画产业有这样一些行业特点：

1. 产品范围广，跨行业、跨门类

一般的商品生产，产品所属门类相对单一，比如五粮液、蓝色经典等就属酒类，欧珀莱、佰草集属于化妆品类，但动画产业可以说是所有产业中产业范围最为广泛的行业，具有跨行业、跨门类，且层次丰富的特点。首先，它涉及的与动画生产、衍生产品开发相关的行业范围非常广泛，如动画制作、音像图书出版、展演、玩具、文具、餐饮、医药、游戏、服装、日用品、旅游休闲、主题商场等多行业多门类，此谓跨行业、跨门类。比如广东原创动力的《喜羊羊与灰太狼》系列动画电

视剧制作播映近千集,是中国目前最长的动画片之一,从2009年开始推出《喜羊羊灰太狼之牛气冲天》系列贺岁电影,推出图书、音像、舞台剧、手机游戏、书包、玩偶、文具、水杯等相关衍生产品多达千余种,横跨十几个行业。

2. 乘积型产业,层次丰富

动画产业属于乘积型产业,在动画内容产品本体的基础上,可以衍生出众多不同的市场盈利层次,此可谓层次丰富。具体可以归总出如下四个盈利层次(图2-14):第一个层次是动画内容本身的播出市场;第二层次是内容出版业,即与动画相关的漫画、图书、音像市场;第三个层次是动画形象授权产生的衍生产品市场;第四个层次是以动画内容为主题的衍生行业,如主题公园、主题商城、主题展演、电子游戏等。

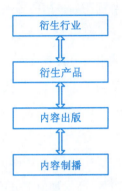

图2-14:动画产业的丰富层次

3. 产业链条长,生命周期长

一般的商品生产,从生产经过销售渠道到达消费者手中,这个产业过程就结束了。但动画产业远不止如此,比起一般的商品生产,具有产业链条长、生命周期长的鲜明行业特征。

所谓动画产业链条长,是指动画产业从策划调研到衍生开发,其间要跨越四个环节、两轮运营(图2-15)。首先跨越四个环节,即上游——策划调研,中游——生产制作、播映(销售),下游——衍生开发等四个环节。两轮运营,即指动画产品的内容营销(播映出版)和衍生营销(衍生产品、衍生行业)等两个轮次。

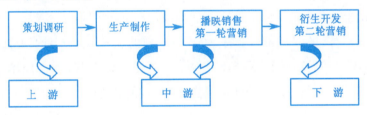

图2-15:动画产业链

所谓生命周期长,是指动画产业链的生命力长。一般的商品到达消费者手中被使用消费,使用价值和商品价值也就宣告终结。但是,动画产品却不一样,在最初的内容产品被消费后,还可以继续消费其衍生价值。究其原因在于,动画的内容产品属于文化产品,其使用价值和消费对象为产品的文化魅力和艺术价值。对于文化产品的消费而言,文化魅力和艺术价值的消费与使用,区别于一般商品消费价值的一过性特点,可以重复消费、长期消费。如我们熟知的迪斯尼公司的米老鼠、唐老鸭等动画形象,诞生于20世纪二三十年代,迄今已有八九十年的历史了,仍然活跃在国际市场,为迪斯尼公司带来滚滚财源。2011年《福布斯》杂志公布的"虚拟形象富豪榜",唐老鸭身价达441亿美元。像日本的《哆啦A梦》(Doraemon),1969年出版长篇连载漫画,1979年播出动画片,1980年推出电影,至今也已经有四五十年的历史了,依然很受观众欢迎。

4. 附加值高

所谓附加值(value added)，是指企业通过智力劳动(包括技术、知识产权、管理经验等)、人工加工、设备加工、流通营销等创造的超过原辅材料价值的增加值。生产环节创造的价值与流通环节创造的价值皆为产品附加值的一部分。其中的高附加值产品指智力创造的价值，在附加值中占主要比重，具有较低的资料成本与较高的经济效益，易于获得高额利润。一般而言，动画产品的附加值具有技术含量高、文化价值高等特点，比一般产品的纯利润空间要高出很多。

动画产业是属于科技密集型、知识密集型、劳动密集型的文化产业。动画生产过程中，智力(科技、文化)创造的价值要远高于劳务、原材料创造的价值(劳动力输出等)。通过前文对动画产业价值内涵的分析，我们能看出在动画产业链条上，上游(策划调研)与下游(衍生开发)属于高附加值的部分，而中间的制播环节属于低附加值部分。在欧美、日本等动画产业发展比较成熟的市场，高附加值部分比低附加值部分获得的价值高得多，制造播出与衍生市场的资金投入回报比约为 3 : 7。成熟的动画产业链的价值回报应当是符合微笑曲线原理①的(图 2-16)。微笑曲线认为，在产业链中，产业链的两端附加值高，中间环节的制造附加值最低。健康的产业链应该是两端高，中间低，形成一个微笑的脸型。遗憾的是，我国目前的动画产业链条状况却是制造阶段的价值高，而位于产业链上游和下游的价值低，与微笑曲线定律正好相反，是个苦脸。

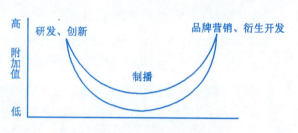

图 2-16：动画产业链的微笑曲线图

以上，就是我们对动画产业的行业特点的分析。总的说来，动画产业具有四个主要特点：产品范围广，跨行业、跨门类；乘积型产业，层次丰富；产业链条长，生命周期长；附加值高等(图 2-17)。这几个特点也决定了动画企划链观念形成的必要性。

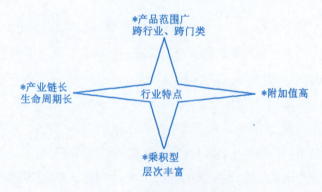

图 2-17：动画企划的行业特点

① 微笑曲线，英文 Smiling Curve，台湾宏碁集团创办人施振荣先生于 1992 年提出。

第二节 动画企划链

一、动画企划链条构成

根据动画产业的行业特点,以及国际成熟动画产业的经验,动画产业链一般由策划选题与市场调研—创作生产—播映出版—衍生开发等环节构成,环环相扣,每一个环节的品质都影响到下一个环节的成败,由此一条有机的动画企划链条也随之形成。尊重动画产业链的行业特点,我们做动画企划也应当在动画产业的链条上形成相应的策划内容。企划链上的每一步设计设想都要为下一步的工作有所考虑。同时,根据动画产业的微笑曲线规则,在制作企划时应对具有高附加值的前期和后期阶段给予足够的重视。

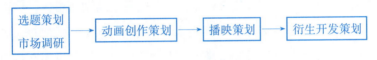

图2-18:动画企划链条

以上是我们根据国际动画产业的一般经验,根据动画产业链的一般特点制作设计的企划链条(图2-18),环环相扣。当然这个流程也不是唯一的标准,在实践中也有很多特例,如QQ企鹅,本是腾讯聊天软件的形象标志,是先有了动画形象和衍生产品,然后才有了相关内容产品的生产,其产业链过程如图2-19。

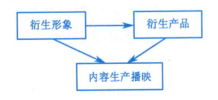

图2-19:腾讯QQ企鹅的产业链

二、树立"动画企划链"的观念的必要性

我们之所以要提出"动画企划链"的观念,原因之一在于目前我国动画产业链相当不健全,可以说是"缺环断链"。

所谓"缺环",指我国动画产业囿于早期"代工"思想,将动画产业的重点落实在"生产制作环

节"和"播映出版环节"上,这个环节的资源投入要占去整部动画项目投入的70%[1],而具有高附加值的第一环节以及第四环节则相当薄弱。如青青树动漫副总经理兼运营总监周娅所说:"我们国内传统的原创动漫里,前期和后期的钱是花的不够的。不是我们花钱少,而是我们花钱花的不是地方。我们在中期花了太多钱,我们在后期花了不够多的钱。"[2]这几年,国内一些动画企业意识到产业链环节上的衍生开发利润丰厚,纷纷瞄准这一环节。但由于系统的产业链观念没有建立起来,且产业链各环节的逻辑关系、比重关系没有理清,所以我国动画产业链仍未从根本上改观。新炎黄动漫集团控股公司总裁王薇茜曾撰文说:"市场调研发现,中国现有1 000多家电视台开设动画栏目,面对如此庞大的播出平台,人们首先想到的是通过电视台的播出购买来收回制作成本,但不久之后就发现电视台的收购价格低得惊人,所获得的回报与动画片的高额资本的投入不成正比,然后又开始做衍生产品,衍生品所获得的利润应远超电视台的播出费,但马上又发现,并不是什么样的动画片都能做衍生产品。由于缺少核心竞争产品,在市场经济的大浪淘沙中,国内原创动画公司频现倒闭危机。"[3]最近,较为轰动的常州渔夫动画倒闭便是一例。

所谓"断链"是指产业链各个环节未能形成一个有机联系的利益整体,往往条块分割,合作动力、合作基础不足。动画公司将动画片生产出来后,很难以合适的价格和时段在电视台播出。电视台并不关心动画片的播出以及后续带来的衍生产品开发利润,因为这些与电视台没有关系。电视台只关心收视率能否带来广告效益,所以迫于政策压力,电视台往往以极低的价格购买动画公司的动画片。目前国产动画片成本在1万元/分钟左右,播出及音像仅能收回25%至35%。国产动画片的收购价差异较大,中央电视台在1 000元/分钟左右,3家卡通频道可达每分钟数百元,部分地方台如浙江少儿频道,最低收购价格为3元/分钟,某些动画片甚至以送30秒贴片广告的方式免费播映。[4]

动画企划是动画公司的发动机。树立企划链的概念,从战略高度上廓清企划链各个环节的逻辑联系,以"利益共同体"方式将各个环节的利益与整个产业链的利益紧密挂钩,这种合作方式是一种被其他行业经常应用且行之有效的办法。实践证明,通过"利益捆绑式"和"承包式"能够有效保障各个环节通力合作的质量。"利益捆绑"式,即产业链各个环节的执行主体明确职责分工,风险利益共担,按比例分成。"承包式",即明确各个环节的工作职责和考评指标,以合同方式确定固定的佣金和支付方法。

[1] 国外成熟的动画产业,一般"生产制作环节"占有的投入百分比为20%～30%左右。
[2] 李金玲:《风投掘金动漫业:"不差钱"背后差什么》,http://finance.ifeng.com/gem/vc/20110406/3822184.shtml.
[3] 李金玲:《风投掘金动漫业:"不差钱"背后差什么》,http://finance.ifeng.com/gem/vc/20110406/3822184.shtml.
[4] 李金玲:《风投掘金动漫业:"不差钱"背后差什么》,http://finance.ifeng.com/gem/vc/20110406/3822184.shtml.

总之，构建动画企划链，以企划链的战略思维推动产业链各个环节的联系与合作，将策划调研、生产制作、播映出版（第一轮营销）、衍生开发（第二轮营销）等各个相对独立的环节有机嫁接在一起，可促成健康的动画产业氛围的形成。

●●●●●● 本章知识点 ●●●●●●

1. 动画产业的表现形式。
2. 动画产业的价值内涵。
3. 动画产业的行业特点。
4. 动画产业链的产业环节。
5. 动画企划链的概念。

●●●●●● 思考题 ●●●●●●

1. 动画产业的表现形式有哪些分类？试分别举例说明。
2. 如何理解动画产业的行业特点和价值内涵？
3. 动画产业链的产业环节中，哪些应当是我们开发的重点内容？
4. 联系实例，从产业链角度阐述我国动画产业现状。
5. 为什么要树立企划链的概念？

第三章　策划选题与市场调研分析

> 策划选题并进行相应的市场调研,是在激烈的市场竞争环境中的必然选择。选题策划及市场调研,就是为了能够更好地"了解市场—开拓市场—创造市场"。策划出一个好的选题,意味着成功的一半。严谨的市场调研,则是成功的重要基石。

第一节　策划选题

策划选题是制作动画企划案的第一步,是龙头和基础。策划选题是复杂的市场竞争的要求。策划选题的品质在某种程度上可以决定整个动画项目的品质。能够策划出好的选题,也是企划人能力的体现。所谓策划选题,就是确定动画项目的主题及主要内容,位于动画产业链的上游,属于动画产业链的高附加值部分之一。策划选题的过程,其实就是对信息进行采集、调研、加工、优化等的过程。优秀的策划人,总是从大量信息中挖掘出好的项目题材。

一、捕获优质选题的长效机制

好的选题从何而来?这涉及动画项目的选题来源问题。在动画企业尚未形成科学体系的现代策划观念之前,选题通常来源于公司老板、部门主管"拍脑袋"决定,或者依靠企业员工的灵感。老板或部门主管一般人际关系、信息面比较广,他们产生想法比较多,比较快。比如公司老板或者部门主管想到一个好的题材,或者看到一本有趣的漫画或小说觉得可以开发,接着就和漫画或小说的版权代理商交涉版权,然后交由专职企划部门去制作。很多著名企业,如台湾东森传媒、中南卡通集团、华谊兄弟等,老板都是优秀的选题策划人。有时候企业旗下的导演或者其他员工,天马行空,胡思乱想,突然有一天灵感来袭,写下洋洋洒洒的企划案,然后交给老板过

目。幸运的话，老板认可，也可以找来融资制作。

甚至一些著名的制片人、企业老板因过分依赖"直觉"和"灵感"，对市场调研提出了异议。如美国著名的制片人加里·库尔茨①如是说："好莱坞电影制片厂曾经一度属于'强人'的时代，有人说'我喜欢这个故事'，电影基本就能拍板。现在制片厂变成一个个大集团，不再用直觉了，取而代之的是各种市场调查，这太糟糕了。直觉比任何调查都管用！"上海电影集团总裁任仲伦也说："你很难根据既有的数据为下一部影片做出决策。事实上，全世界范围内，大多数影片是不成功的，少数影片是成功的，对电影人来说，最大的乐趣是拼命地寻找，希冀有一天做出一次正确的决定。"

诚然，灵感有时的确会为我们带来某些选题成功上的惊喜。而且资深的业内精英往往能够凭经验和直觉甄选出优秀的选题。但灵感和凭空想象往往带有较强的偶然性，并不能满足现代企业对优质选题的长期需求，不能形成优质选题的长效机制。即便是资深人士因灵感突发或在凭空想象的过程中能够出现好的选题，也并非是空中楼阁式的"无中生有"，也是建立在他们在行业内摸爬滚打多年受行业信息潜移默化影响的基础之上的。而且，公司老板的想法或灵感单凭自己的个人的意志和决断，缺乏民主讨论的决策过程，这种一言堂决策模式也存在着较大的风险。因为老板所做的每一项决策，未必都是正确的。企划人员跟着老板的决策和思路去撰写文案，其中的风险是显而易见的。总之，这种选题模式太过偶然性，不能满足企业对优质选题的长期持续需求。

策划选题，仅依靠感性的偶然是不够的，灵感必须建立在理性的基础之上，是理性思维的产物。目前在我国业界，科学的策划机制还未形成，因此出现了不少弊端，如内容重复、盲目追风、质量稳定性差等。现代动画企业，更需要形成获取优质选题的长效机制。那么，怎样才能形成获取优质选题的长效机制呢？换言之，我们怎么样才能不断从纷繁复杂的信息中挖掘出有价值的选题呢？

首先，需要有宏观的专业视野。策划选题应当有宏观的专业视野，具备一定的专业信息背景，需要对国内外动画创作、动画产业的状况有一个宏观的了解。国内外哪些区域、公司、题材、类型、作品、市场、制作技术比较成功？当今动画发展的主流趋势是什么？特定的目标人群有哪些特点和欣赏习惯？哪些人群有需求但却属于目前市场的盲点？当今社会的时代文化氛围对人们的审美情趣、价值取向有什么影响？同类题材动画作品在动画市场上的销售情况如何，有何经验教训？这些宏观信息属于动态信息，随时可能发生变化，需要策划人动态跟踪掌握。选题策划中缺乏对宏观环境的了解，势必造成视野狭隘，很可能就陷入闭门造车、孤芳自赏的境地。

① 加里·库尔茨担任过《星球大战》、《美国风情画》等多部影片的制片，制作影片曾获第47届、第50届奥斯卡最佳影片提名。

其次，需要有中观的信息获取视角。在科技时代，信息交流已经进入"云数据"（"大数据"）时代，每天报纸、书籍、电视、网络的信息多如潮涌，叫人应接不暇。哪些视角可以帮助我们从这些纷繁浩渺的信息中截获对自己有价值的信息呢？有这样几种：1．原创；2．作品改编；3．热点事件；4．媒体冷门。（见图3-1）

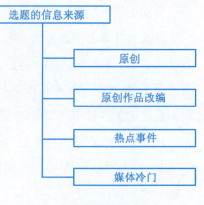

图3-1：选题的信息来源

1. 原创

原创一般是动画团队根据自己圈子的兴趣或关注点独立提出选题，独立设计故事情节主题。因为没有市场预热的经历，并带有较大的主观色彩，所以原创动画选题通常带有较大的风险性。在国家提出大力发展原创动画后，我国很多动画企业为获取政府扶持，响应政策制作了很多这样的原创动画。但遗憾的是，从动画企业原创出来的选题，相当一部分没有经受住市场的考验。所以，我国动画市场，虽然产量上去了，但泡沫也上去了。这种原创动画往往是轰轰烈烈上映，冷冷清清收场。当然，这里只是说的一般概率，不排除成功的案例。如《喜羊羊和灰太狼》就是一部动画公司团队原创且市场效应方面比较理想的作品。

2. 原创作品改编

一般是根据市面上受众反映比较好的漫画作品、文学作品、影视作品、音乐作品、相声小品改编成动画作品。比较理性成熟的投资人更乐于投资这类根据原创作品改编的动画项目。根据优秀原创作品改编成的动画作品成功概率比较高，市场风险相对较小。据统计，不光是动画，包括影视剧在内，90％以上的热播作品都是原作改编而来。究其原因有这样几个：一是已有市场基础，媒介口碑好，易于被受众认知接受，营销推广难度低；二是原作本身提供了隽永的主题、精彩的情节和细腻的细节，动画、影视剧对之进行改编创作，起点立意就站得比较高，有利于出现优秀作品。我国比较成功的《蓝猫淘气3000问》是根据儿童科普读物《十万个为什么》改编的。《大话三国》是以三国故事为母体融合现代社会元素改编的。日本许多著名动画如《蜡笔小新》、《灌篮高手》、《名侦探柯南》是根据日本流行漫画改编的。美国的《狮子王》是根据英国莎士比亚的作品《哈姆雷特》改编的，《埃及王子》是根据《圣经·旧约》中的《出埃及记》改编的，《花木兰》是根据中国北朝民歌《木兰辞》改编的。近年来更有歌曲如《东北人都是活雷锋》、《新长征路上的摇滚》、郭德纲的相声、赵本山的小品被改编成动画作品，反响良好。

3. 热点事件

从社会热点事件中捕获题材，是选题策划人常使用的一种好方法，也是比较有效的一种方法。因为社会热点事件已经在媒介中形成了广知效应，且受众有较高的关注兴趣。所以以社会热点事件为原型或契机，推出相应的动画项目，是一种比较有效的做法。比如美国的《功夫熊猫》早在三四年前就瞄准了2008年在中国北京举办的"29届奥林匹克运动会"这一全球瞩目的

盛会,大打奥运会中国元素牌,大获成功。2008年汶川地震期间涌现出许多警犬救人的感人故事,常熟天堂卡通的原创动画《搜救犬阿虎》随之问世,并入围2011年"中国文化艺术政府奖首届动漫奖"的"最佳电视动画奖"。从社会热点事件出发,易于捕获好的选题,但并不一定代表着最后的成功。要想能取得最后的成功,在动画项目的创作环节和营销环节,对导演、编剧、市场等主要人员的水准就得有较高的要求。

4. 媒体冷门

冷门并不一定意味着真"冷",之所以"冷",只是当人们都在追逐热点的时候被忽略了。寻找冷门,发现冷门,其实也是寻找好选题"另辟蹊径"的一条绝佳路径。如当市面上当代家庭剧热播时,著名编剧王丽萍看到表现家庭伦理和婆媳关系的热剧多是苦情戏,比如《世界上那个最爱我的人去了》、《蜗居》等。王丽萍自己写过不少苦情戏剧本如《错爱一生》、《保姆》、《叫你一声妈妈》,但怎么才能让同类题材从雷同的苦情戏中突围呢?王丽萍选择了冷门路线,创作了《媳妇的美好时代》这样一部反映现代都市家庭伦理的轻喜剧,让生活的冲突矛盾在阳光美好中得以化解,让观众领略到现代家庭生活中美好的一面。结果《媳妇的美好时代》在苦情戏中突破重围,创下了北京卫视10.22%的最好收视纪录。

再次,还需要有微观的落脚点。有了宏观视野和中观视角,我们还必须将这两种视点落实在具体的作品微观可操作层面。从宏观视野、中观视角中获取的纷繁芜杂的信息、灵感,经过梳理、筛选、提炼、重新组织后,应当能落实在具体作品的创意、立意层面,包括主题、剧情细节、场景氛围、技术设计、人物形象等。没有对宏观视野和中观视角的梳理、筛选、提炼、重新组织,没有具体落实在具体的项目执行中,再好的选题也是画饼充饥、纸上谈兵。

最后,还需要举行企划交流会议。交流非常重要,民主讨论,可以集思广益。有了较为理想的选题,还必须召开专门的企划会议,集体讨论选题的可行性,预估选题的执行难度以及市场情况。现代企业管理制度下,一般大型企业都有专职的企划部门。由企划部门牵头召开企划会议,从各种层次与层面分析策划企划选题,是企划案制作的一个重要环节。企划部门在掌握上述市场情报的基础上可以提供几个选题供团队人员讨论、优选。通过企划会议,团队成员的思维火花相互碰撞,可使选题更为新颖、创意更为周全、可行性更为务实。毕竟每个企划人员的背景经验、生活方式、思维习惯都不同,容易激发创意。通过讨论,把动画项目的题材、主旨、大致内容,甚至部分具体细节、任务分配敲定,然后就可以交由企划部门专任执笔撰写。显然,这一种确定选题的方式,体现了民主集中的科学原则。

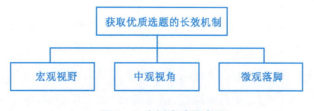

图3-2:企划案选题来源

二、选题的评价标准

选题确定之后,我们怎么来评价一个选题的优劣呢?评价选题优劣的综合因素有如下几点。

1. 创意性

选题的创意力是评价企划案的重要标准。如果选题就缺乏创意,那么后续的调研工作、生产制作、出版播映、衍生开发等就不可能产生太好的效果。创意很难,既不能重复别人,也不能重复自己。如果是同类选题,那更要凸显出与同类产品的差异。那么,好的创意性从何而来呢?一种方法是比较求异,寻找自己特色。选题具有吸引力的一个重要条件就是它具有某种"差异性",能与市面上同类产品区分开来。比如我国市场上动画作品多为儿童类题材,上海美术电影制片厂就在策划选题上进行了差异化创意,策划制作了以中学生为主要目标人群的52集系列动画《我为歌狂》(图3-3)。还有一种方法是跨界联想。平时多注意阅读、观察,多汲取不同渠道、不同领域的信息,并重新组合,碰撞出好的创意。比如一款饮料的广告"酸酸的,甜甜的,好像初恋的感觉哦",就将饮品的口味与日常年轻人的"初恋"感受联系在一起,碰撞出灵感的火花。

图3-3:《我为歌狂》剧照

2. 前瞻性

选题是对未来需要实施项目的一种界定和预设,也是一种战略权衡。企划人如果缺乏前瞻性,只看到眼前却不能预估未来的利益和风险,这样做出来的选题就是缺乏前瞻性的。一般来说,缺乏前瞻性的选题体现为短视、狭隘、对周围环境(信息环境和文化环境)缺乏准确的洞知。这样的选题通常后劲不足,不能为企业注入可持续发展动力,如果继续执行下去,往往收到费时费力不讨好的结果。所以,选题要有前瞻性,就要能做到"既争一时,也要争千秋"。

3. 市场性

选题一定要有市场性。所谓市场性，即选题提出后，应预估选题的市场拓展空间。那么市场性怎么获得呢？要了解目标受众的需求，这是优秀选题的前提。调查受众对市场上已有动画作品的喜好、不满、心理需求等是选题具有市场性的前提。市场性来自于对时代趋势的敏锐洞察，对重点事件、热点事件（如奥运、新年）等的敏锐洞察，市场性还来自于对市场差异化的寻求，这就需要企划人了解畅销产品的播映衍发情况，分析畅销产品受欢迎的因素，将这些因素运用到自己的企划案中。

4. 社会效益

动画产品是国家文化建设的重要组成部分，选题应体现积极的人生思考或引人深思的思想价值。选题实际上是为即将制作的动画作品进行了定位，应当有利于动画产品对科学、文化、知识、传统的表达，杜绝暴力、血腥、色情等负面元素。

5. 可执行性

选题还必须充分考虑到公司、团队的实际执行能力。一个再好的选题，如果公司或团队没有条件和能力去完成，那也只能是水中月、镜中花。公司、团队的实力包括人力、物力、财力、时间等综合因素。有些选题看起来很好，但公司或团队没有能力去做而勉强做了，效果也不会很好。如果让一个以制作二维动画见长的公司突然去主攻三维动画，或者让一个刚执业的新人一下子就去执导一部高端巨制，那最后的结果是可想而知的。

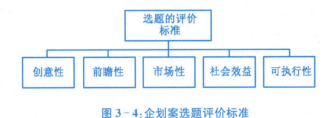

图 3-4：企划案选题评价标准

第二节 市场调研分析

市场调研分析既是选题的依据，也是选题确立之后针对选题的具体内容和环节再做具体设计的依据。

一、市场调研分析概述

市场调研分析是指采集市场活动的各种信息，并以科学的方式对市场活动信息进行整理和分析，也称市场调研。市场调研的数据和结论，不仅是验证选题是否合适精当的重要依据，也是

确定动画目标人群、内容创意策划、媒体选择、衍生开发的重要依据。所以说,市场调研是我们推进任何动画项目所必做的功课,也是能将动画项目做好的金钥匙。

市场分析在自由资本主义环境中产生。当自由资本市场上的产品足够丰富,消费者可以选择的商品空间越来越大的时候,市场分析就应运而生了。美国市场调研的起源可以追溯至 N. W. Ayer 父子公司。1879 年,他们率先采用市场分析的手段分析解决产品广告营销问题,并受到良好的市场效益。今天,动画生产同样也要运用到市场分析手段,根据市场的需要安排生产。在传统的计划经济时代,动画生产都具有行政指令性,上级命令做什么,动画单位就做什么,受众就看什么。但随着动画被推向市场,当市面上文化产品足够丰富时,观众再也不会单纯地被动地接收动画产品,这就迫使动画企业不得不把目光转向市场,转向受众,了解市场需求,判断市场前景,然后根据市场分析进行生产。

美国的动画公司,就影院动画而言,一般每部动画片从创意选材到播映其周期是四年,其中相当量的时间和精力投放在了前期策划和市场调研上。如世界动画产业的龙头——迪斯尼公司就非常重视市场调查的过程和结果。其具体做法就是:选题策划有了基本的框架后,便开始针对故事内容及故事中主要人物,甚至与影片相对应的衍生产品开发进行市场调查。这样的调查一般要进行四轮到五轮,邀请尽可能多的目标受众对作品的构思充分发表意见,然后根据目标受众的意见对剧情或人物的形象和性格、衍生产品等进行设计并反复修改。再如美国梦工场制作的《功夫熊猫》。这部影片是梦工场借力 2008 年中国北京奥运会的东风向全球市场隆重推出,但梦工场对这部片子的积极筹备却于 2005 年就已经展开。当时梦工场的市场调研环节中设置了一问:"提到中国你最先想到的是什么?"大部分问卷显示"功夫"和"熊猫"。根据这个调研结果,梦工场就以"功夫"和"熊猫"为主题元素,进行了创作设计,并针对中国元素,在场景、道具、动作设计等方面充分采纳了中国文化符号。迪斯尼的总裁兼首席运营官罗伯特·伊格在谈到动画片故事的灵感与题材时说:"我们每次在决策一部影片的故事之前,都要反复地做市场调查。在片子即将完成时,我们还要在内部邀请数以百计的孩子来和我们一起观看,通过他们的反应对影片进行检测、修改,力争做到最好。"我国相对比较成功的市场调研的案例不多,还是要提到《我为歌狂》。《我为歌狂》是我国第一部校园青春音乐偶像卡通片,由上海美术电影制片厂和上海电视台联合制作,2001 年在全国各大电视台播出。但其调研策划 1999 年就已开始。为了开拓青少年卡通市场,制作团队对青少年市场进行了充分的调研分析,听取青少年受众和业界专家的建议。这些调研分析的成果充分运用到制作环节中,结果迎来了 2001 年《我为歌狂》的大热。

其实,市场的调研分析,不仅有助于针对动画项目本身进行不断的市场测试和修正,而且还有宣传推广功能。因为每一次调研,每一种调研方式,被调研的对象或媒体,都是影片的宣传推广渠道,能够增加观众对动画片的认知度和接受期待,达到"未播先热"的市场效应。可见,市场调研的另一大功能就是"宣传推广"。

二、动画市场调研分析的主要内容

市场调研分析是在买方市场环境下公司运作的必然选择。那么,针对动画市场的调研分析,主要应涉及哪些方面的内容呢?

1. 宏观环境调研

宏观环境,也称大环境。宏观环境调研,主要是调研分析动画市场的特征和趋势,以及与选题相关的外在环境。

关于动画市场的特征和趋势,从大的方面讲包括国内外动画市场的制作生产和播映出版情况,产业链条开发情况,产品营销模式,产值销售情况。从小的方面讲,涉及动画生产的技术趋势,产品类型趋势,受众分布结构以及同类产品市场竞争情况,等等。宏观环境调研,可以自己采集资料分析,也可以委托一些行业咨询机构开展进行。一般而言,很多资深的动画公司和经验人士,由于在动画圈摸爬滚打很多年,即使没有专门做宏观环境调研,也会对宏观市场环境了如指掌。

其次,我们还需要对影响动画市场的外在环境因素有所了解。影响动画市场的外在环境因素有文化因素、政治因素、社会经济变革因素、地域文化特点等。文化因素会直接或间接影响动画市场的生产和销售活动。作为承载文化基因的内容产品,文化因素是动画产品必须重点考量的内容。比如中南卡通出品的《天眼神灯》,在国内市场销售时动画片中的"肉"译为"meat",但当销往中东时,要考虑中东区域市场的宗教不吃猪肉的宗教禁忌,出现"肉"的内容都译为"beaf"。政治因素也会直接或间接影响到动画市场的生产和销售。比如面向国际制作的动画片,如果国家和国家之间关系不好的话,肯定会影响到动画片的传播。2013年日本与曾经被其侵略的中国、韩国发生了严重的摩擦,那么日本的动画片进入中国、韩国市场必然会受到严格的限制。再如社会政治经济变革因素。社会政治的主流话语改变了,也会影响到动画片的主题和营销策略。如《草原英雄小姐妹》①这部动画片最早制作于1964年,主要配合国内政治宣传的需要,表彰英雄人物的革命奉献精神。如果我们今天要二度制作推销这部动画片的话,国内政治环境已经改变,以经济建设为中心,重在发展文化产业,对其包装营销重点放在"经典"、"怀旧"上,效果会更好。此外,不同地域因文化特点不同,对动画产品的要求也不尽一致,如我国的东部、中部、西部,城市和乡村,国内和国外,其动画销售市场的特点是不尽相同的,应选择不同的策略。

2. 受众调研

受众是动画市场的主要消费者,是动画生产的终极目标,因此受众调研名副其实为市场调研的核心。受众调研,就是运用各种渠道和方式去及时、全面掌握目标受众的动画消费习惯、特

① 《草原英雄小姐妹》主要讲蒙古族姐妹龙梅和玉荣为了保护生产队的羊,与暴风雪搏斗的故事。

点等动态信息,分析评估目标受众对动画片的需求,为动画片的生产制作趋势提供科学依据。受众调研可以细分为如下内容:年龄结构、学历职业、消费习惯、消费动机、消费需求、兴趣爱好、购买能力等。

以年龄为例。我国目前的动画受众主要集中在 3～35 岁年龄段,不同的年龄段,对动画内容的要求和欣赏习惯是不一样的。如 3～7 岁年龄段属于低幼阶段,习惯于欣赏动画书籍、音像制品及影视类动画、儿童游戏等。低幼阶段实际的消费人群是孩子的监护人,购买力较强,在动画产品的消费动机上追求益智功能、教育功能及休闲娱乐功能。如《天线宝宝》、《巧虎岛》等。8～19 岁是少年时期,正是人生求知欲最为旺盛、人格逐步长成时期,主要消费趣味性、娱乐性、知识性较强的影视动画、网络游戏、音像图书等,但购买力欠缺。如《名侦探柯南》、《灌篮高手》等。20～35 岁时期是青年时期,在动画产业领域主要消费一些休闲型动画,放松心情,品读人生。这个年龄段的受众与其他年龄段的受众相比,最大的特点就是喜好网络,购买力增强。譬如腾讯 QQ 在很短的时间内就占据了大陆 90% 以上的市场份额,最重要的一点就是网络聊天工具 QQ 的出现满足了 20～35 岁人群交友、交流和倾诉的需要。可见,不同的年龄段对动画的消费内容、消费动机、消费习惯以及购买力都不尽相同,这要求我们在后续的制作过程中充分考虑目标人群的年龄心理特点,制定不同的生产策略。

3. 渠道调研

渠道调研分析,主要是发行营销渠道调研分析,针对动画片的特点选择合适的发行放映销售渠道。不同类型的动画片,应当选择不同的销售渠道。影院动画要走电影院线,电视动画要走各大电视台,网络动画需与网络运营商合作,流媒体动画则与通信服务商合作,此外各种动画产品还可以通过音像、光盘、图书等内容产品发行商直接与观众见面。不同的分销渠道其营销特点是很不一样的,需要调研分析。目前国内已经初步建立了动画产品分销渠道的基本结构(图 3-5)。

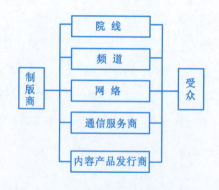

图 3-5:动画片分销渠道结构

目前,国内影院院线有万达电影院线、中影星美院线、浙江横店院线、北京新影联院线、广东珠江院线、武汉天河院线、上海联合电影院线、中影南方新干线等等。著名的动画频道有美国尼克国际儿童频道、CCTV 少儿频道、湖南金鹰卡通、江苏优漫卡通、广东南方少儿、北京卡酷动画

频道等等。基本上像新浪、搜狐、腾讯等各大门户网站都设置有专门的动画频道。如今,动画产品的分销渠道非常丰富,并且由单向的渠道模式变为纵横交错相结合的模式。此外,与动画片相关的衍生产品,也需要考虑相关的衍发渠道(图3-6)。

图3-6:衍生销售渠道模式图

以上为市场分析的主要内容。但在具体操作中,还是需要具体项目具体对待,根据需要灵活设计市场分析内容。

第三节 市场调研分析的方法

市场调研分析有很多种方法,调研分析人员可以根据不同的情况选择不同的方法。对动画市场而言,可以有观察法、二手资料法、访问法、实验法、召开座谈会法、问卷法等。

一、观察法

观察法,即亲临现场观察消费行为。如在影院,可以直接观察记录观众的年龄层次、观影动机、评价意见,影院的营销策略和服务水平。在网络空间,调查人员可以观察某个动画产品的点击率、评论发言等。在商场,调研人员可以观察动画书籍或音像制品的销售情况,购买人员特点及相关评价等。观察法是在自然状态下对市场进行调查,少受外围因素干扰,获得的信息属于一手资料,直接可靠,及时生动。有时候,市场调研还可以借助摄像机、检测器等科技手段进行。如调查一部动画片或一个动画栏目的收视情况,调查公司或播出机构通常在被调查的用户家庭安装一个收视计数器,当被调查用户打开电视时,收视计数器就会自动记录收视时间、收视人数、收视频道和收视节目等。这些数据会传输到调查公司的电脑中,然后调查人员对这些数据再进行分析整理。观察法的执行关键是应尽量确保被调查对象处在自然的市场状态下,同时调研人员不能带有主观色彩。

但观察法也带有偶然性,有时不能反映被调研对象的长期规律和普遍规律,这是观察法的局限性所在。所以,观察法在市场的调研分析中通常作为一种辅助手段。

二、二手资料法

二手资料法是有计划地搜集已在媒体发表过的文章或文献等相关资料,并对数据进行科学的梳理和分析,合理加以应用。与其他调研方法相比较,二手资料是了解信息的快速有效而又经济实惠的办法,不仅能够减少不必要的繁琐过程,而且能够节省经费,快速提高调研效果。二手资料分为内部二手资料和外部二手资料。

二手资料法也有其局限性,即很多资料的真实性以及样本的代表性难以得到保证。所以,采用二手资料法一定要注意搜集权威性的资料,比如政府发布的相关的动画生产信息、文化政策等,比如学术会议或权威期刊的论文和文献,比如来自动画展销会、交易会的资料。二手资料法适用于项目的前期准备阶段。

三、访问法

访问法是指调查人员直接从被调研对象那里系统地收集信息和资料,也称一手资料法。访问法直接与被调研对象接触,具体方式有电话访问、入户访问、随机访问。电话访问是通过电话从被调研对象那里收集信息。入户访问,是到被调研对象的家里或办公室进行访问。随机访问,是在某个地点,如商业街区随机捕捉采访对象访问。访问法的优点在于被调研对象样本是经过严格筛选的,因此样本的代表性较强;而且还很人性化,直接与被调研对象沟通,可以获取被调研对象的动态信息。

但访问法也有一定的局限性。首先,很多被调研对象讨厌其生活或工作受到影响,会拒绝访问。其次,访问法耗费人力、财力、时间。因此,访问法代价较高,效率可能会比较低。

四、座谈会法

座谈会法是将若干被调研对象组织在一个特定的场所进行的一对多的座谈会访谈。通常是由一个专业的主持人引导被调研者就某个动画产品的概念、构思、设想或话题展开讨论,从而获取被调研对象对相关问题的深入看法。如针对某个动画产品上市的专家观摩会、研讨会,或动画片正式放映之前的小规模的群众观摩会或座谈会。座谈会法对主持人的要求较高,既要激发参与者谈兴,又要善于引导话题,防止参与者偏题跑题。座谈会法的优点在于能够得到较为深入的信息,参与者之间的看法相互碰撞,能够激发新的思考和想法。局限性在于座谈会获取的信息比较片面,不能代表全部。比如关于动画作品的专家研讨会,专家代表精英阶层,形成的意见往往不能代表普通受众的看法。

五、实验法

实验法是调研人员操纵一个或多个变量,计算分析该变量变化对其他变量的影响情况。实

验法是一种非常有效的研究形式,能够证明变量和变量之间的因果关系。比如针对动画片的传播效果进行调查,可设计中青年、青少年、儿童等几个变量进行比较,从而得出年龄结构对传播效果的影响。或再加上网络、影院、电视、流媒体等表示传播渠道的变量,来比较传播效果、年龄结构与传播渠道三个变量之间的因果联系。实验法的优点在于其科学性、可控性,能够揭示市场现象之间的关联,局限性在于对统计学的专业要求较高。

六、问卷法

问卷法是市场调研中最常使用的一种方法,就是调研员编制一定的题目,请被调研对象填写答案。问卷可以提供答案选项供调研者选择,也可以不提供答案令其自行发挥。问卷法可以通过纸质问卷进行,也可以通过电脑问卷的形式进行。电脑问卷,就是通过互联网,在网上发布调研问卷,被调研者网上填写,调查结果直接在电脑后台处理数据分析。目前,电脑问卷调研的使用越来越广泛。问卷调研法的优点是节省人力、物力和时间,结果易于量化分析,可以大规模进行。局限性是被调研对象自行填答问卷,由于各种原因可能做出虚假的答案,且问卷的回收率也难以得到保证。

案例:《海底总动员》在中国院线上映后,调研人员在影院随机发放调查问卷:

年龄_____ 性别_____ 教育程度_____ 学习/供职机构_____

1. 你是否喜欢"Nemo"的造型? 喜欢 不喜欢
2. 你最喜欢影片中的哪个角色?
3. 你最讨厌的角色是_____
4. 你最喜欢的场景是_____
5. 你最不喜欢的镜头是_____
6. 电影中你最喜欢的是什么?
7. 电影中你最不喜欢的是什么?
8. 你最愿意在什么时候选择看这部片子?
9. 你是否会推荐给别人看这部影片?为什么?
10. 你觉得票价:贵 不贵 适中
11. 你对影片的总体评价:好 不好 一般
12. 除了赠送"Nemo"玩具外,你还希望得到:
 Nemo 书签 Nemo 海报 Nemo 水笔 其他

根据调研结果,制片方能及时调整和规划自己的营销策略,达到事半功倍的效果。

以上是几种适宜进行动画市场调研的方法(图3-7),具体的调研过程中,调研人员可根据调研的环境、条件、对象灵活选择,也可以综合使用。任何市场调研,总是伴随着各种各样的误差,这与调研人员的责任心和工作能力有密切关系。有责任心、有创意、有灵感的高素质调研人

员,常常能够十分敏感地抓住那些有价值的信息,并能够通过这些信息进一步深入挖掘潜在的内容。

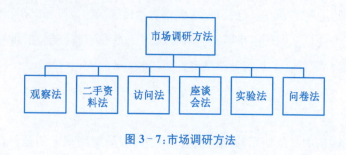

图3-7:市场调研方法

第四节 市场分析的撰写

市场分析应当包含社会宏观环境、动画市场环境、特定项目的受众特点等内容。

在这里特别要指出的是,在我们实际教学过程之中,很多学生在对市场特征趋势的分析中,往往过度地关注于陈述宏观市场概况,而忽略在特定选题框架下对特定市场的微观分析,所以在对市场特征和趋势的调研上往往隔靴搔痒,无法对选题构成直接的指导联系,缺乏选题的针对性,也就无法提供有价值的参考。比较好的视角应当是将宏观视野、中观视角、微观落脚结合,在洞悉宏观的基础上为选题寻找中观的深入视角,并在微观层面对方案可行性进行探讨。

如某动画公司准备策划一部关于青少年题材的动画影片《轻舞飞扬》,这是一部以青少年为目标受众的励志动画,讲述当代青少年从中学阶段到大学阶段与舞蹈一路同行的成长故事。在宏观分析中发现,目前国内市场90%的产品类型是3~8岁的低幼儿童动画,缺少适合青少年欣赏口味的动画作品。但在针对选题的受众市场调研中(主要调研了14~35岁的受众人群),却发现这个年龄段的60%以上人群其实都喜爱动画,只是苦于没有适合自己的动画作品。这样,通过宏观微观结合,可以得出这样的结论:青少年动画市场尚属薄弱环节且有很大的开拓空间,因此青春励志动画影片《轻舞飞扬》具有实施的可行性。

又如:接力出版社2003年出版了动漫图书"麦兜故事"系列获得成功,管理层准备进行下一轮出版营销,为此做了如下的市场分析①:

"读图时代,读者对动漫图书的需求加大。而市面上主打'青春牌'的动漫系列图书屈指可数。我们在读者市场发放调研问卷1 000份,收回有效问卷946份,发现都市读者对动漫图书的需求量激增。问卷调查显示这样一些因素造成都市读者对漫画图书的需求:一是生活节奏加

① 根据互联网资料修改。

快，读者更青睐简单阅读；二是生活水平提高，读者对成本和定价较高的读物也能接受；三是读者对漫画图书的理念发生变化，不再认为漫画图书不登大雅之堂。2003年第一季度'麦兜故事'系列首印7万套全都销售完毕，市场销售呈现这样一些特点：①在大城市如北京、上海、广州销售情况很好。②在上海、杭州、南京一带考察发现，白领和讲究小资品位的人群为主要购买对象。③传统书店如各地的三联书店和上海的季风书园销售情况最好。④网上消费群体也很热衷动漫图书，'麦兜'故事在当当网、卓越网也取得了不错的销售业绩。"

在上述案例中，市场分析以清晰的条例、简短的语言陈述了市场调研的结果。但在市场调研中涉及的大量数据、问卷、参考文献应该怎么处理呢，首先择其精要核心放在"市场分析"中使用，其次问卷、参考文献等可以放在企划案的附录中。如果这些内容都放在企划案的正文中，很可能会破坏企划案的主题和结构的凝练。

●●●●●● 本章知识点 ●●●●●●

1. 策划选题的长效机制。
2. 选题来源。
3. 选题的评价标准。
4. 市场调研分析。
5. 市场调研分析的主要内容。
6. 市场调研的方法及其特点。

●●●●●● 思考题 ●●●●●●

1. 如何形成策划选题的长效机制？
2. 怎么看待选题中的"灵感"？
3. 如何撰写市场分析，应注意什么问题？

第四章 动画创作策划

> 经过科学缜密的选题策划与市场分析后,下一步就将进入动画的创作策划阶段。如果说策划选题与市场调研是动画制作的前奏和序曲,那么动画的创作策划就是动画产品生产的躯干了。这个环节的品质好坏,直接关系到品牌形象的建立以及产品上市营销及衍生产品开发的业绩。根据国际通行经验,动画作品的创作策划属于动画产业链结构的内容创意层,也是核心层。核心层的能力强,就会对衍生层的产业开发起到巨大的辐射作用。反过来,如果衍生层开发好了,也会对动画产业的内容创意层起到强有力的支撑作用,使动画产业内容层的生命力不断得到推广、深化和延长。

第一节 动画创作策划

　　动画的创作策划,其实就是对动画作品的创意与设计。动画创作策划主要在动画企划案中的项目思路设计这一环节上体现出来,就是在总体框架上对涉及动画创作的各个环节、细节的设计与分工,涉及动画片主题、片名、定位、制作理念、主要特征、故事背景、剧情梗概、人物设定设计、主要场景和道具等。创作策划的主要内容也是导演思路的体现,应主要由导演或导演组参与制定设计。这个阶段一定要有内容创意的宏观意识和细节意识,充分凸显作品的核心特征、商业看点,为后期衍生产品的开发提供比较宽裕的空间。所谓内容创意的宏观意识,就是动画产品的立意与理念策划,一定要与社会与时代的文化价值取向合拍。所谓内容创意的细节意识,就是在剧情演进、人物性格发展、场景道具设计等方面要突出细节的新意。好莱坞的动画片故事结构、人物编排其实都已经模式化了,但仍然很好看。为什么呢?就是因为这些动画片主题立意体现了普世文化价值观,强调小人物的奋斗与成功,还有就是在细节上创意点层出不穷。

一、动画创作策划的构成环节

那么,动画的创作策划也即项目思路应该考虑哪些环节呢?

首先必须明确项目定位。所谓项目定位,就是明确作品要表达的主题内容、类型风格等关键性要素。

第二,要明确制作理念、主要特征。项目为何而作?要表达什么?怎么表达?

第三,要明确故事梗概。简单描述故事的背景内容,起承转合。如果是系列剧,那么最好能在附录中附上介绍前几集的故事梗概。一般而言,没必要提供分镜头脚本这类更为深入详尽的东西,分镜头脚本可以在作品创作启动后再进行。

第四,明确角色设定。角色的定位,如性别、年龄、性格特点、兴趣爱好等应该清晰地描述。

第五,道具、场景的设定。动画作品所涉及的主要场景、道具应该有所交代。可以通过文字描述道具、场景,也可以提供关于道具、场景的设计图。

第六,艺术设计。艺术设计是在总体风格和剧情需要的框架下,对作品从整体到细节的一些重点方面进行的构成定位。涉及美术设计、场面设计、技术效果、视觉效果、音乐音效等方面。

第七,制作规划。如有必要,可以再附一个关于制作规划的设想,交代主创人员安排,需要的工具设备,以及可能的进度安排等。

第八,项目亮点。项目亮点是项目要点和精华的提炼,要有让人眼前一亮的感觉。将"项目亮点"专门陈列出来,便于老板或评阅人第一时间抓住项目的特征特点。

上述八点,也就构成了项目思路的基本结构(图4-1)。

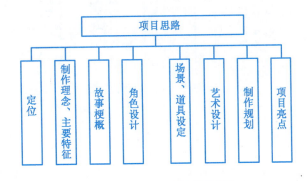

图4-1:项目思路的基本结构

二、关于项目定位

在项目思路的陈述中,定位是关键。项目的定位决定了后续工作如制作理念、主要特征、故事背景梗概、人物设定、场景道具设定。项目定位的设计要素比较多,一般会涉及项目类型、主题、题材、时长、受众人群、技术手段、制作单位、播出媒体等等。

主题，就是项目所要表达的核心思想。

题材是项目所反映的社会生活的某些领域、社会现象的某些方面。动画创作常见的题材有益智、励志、爱情、历史、现代、青春、古典、哲理等。

风格是一部动画创作所表现出来的一种具有综合性的总体特点。动画创作常见风格有动作、喜剧、悲情、正剧、小清新等等。

主题、题材和风格还必须要考虑国家新闻出版广电总局的审批要求，只有新闻出版广电总局审批同意，才能拍摄播映。暴力、血腥、色情、反动题材是不能在新闻出版广电总局备案的。

类型即影院版、TV版、网络版、OVA版、手机版，或剧情片、广告、建筑漫游、实验片、游戏等。

时长，就是一部或一集动画片的延续时间。

受众人群定位，就是目标受众人群的总体特点，如性别、年龄、文化背景、知识结构、地理区域等。年龄不宜过泛，跨度也不宜太大，比如写4～40岁，显然就不合情理。

技术手段，指准备采用何种动画手段完成，如二维、三维、Flash、手绘，等等。

播出媒体其实是和项目的类型、风格相呼应的。可以选择的播出媒体有院线、电视、网络、无线公共平台、音像带等等。

我们也以图表的形式来说明（图4-2）。

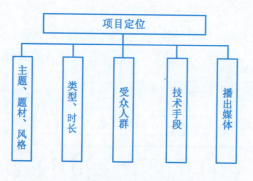

图4-2：项目定位结构

三、关于制作规划

在项目的创作策划中，关于定位、主要特征、故事梗概、角色设计、场景道具设计、艺术设计等属于形而上层面的工作设想，那么制作规划就是要将形而上转化为形而下，指导实务操作层面的实施方案和工作计划。在创作策划环节，制作规划主要是明确主创人员的团队组成与分工，需要准备的工具设备，以及估算大致的制作进度，如图4-3所示。制作规划也可以放在整个企划案的末尾，与其他环节上的规划进度一起综合陈列。

本节主要介绍了项目策划的具体环节，特别强调了项目定位和制作规划等环节。在实际创作策划案的撰写中，需要对结构图中提出的要素有所交代，但表述方式、各要素的前后顺序可根

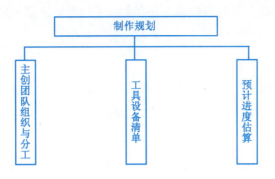

图4-3:制作规划结构

据需要灵活多变,不必受到拘泥。在第二节我们将提供两例创作策划方案,让初学者感受一下策划案的撰写方式。

第二节 动画创作策划范例分析

范例一:短片《钓鱼》①的创作策划

1. 项目定位

本片《钓鱼》为3分钟时长的Flash实验动画短片,创意、策划、制作均由个人独立完成。《钓鱼》采用实验动画风格,以青少年及成年人群为受众对象,剧情简单生动,但哲理深刻,力求在短短的动画时间里引发观众的思考或会心一笑。《钓鱼》将一种常见的生活场景提炼为作品的主题,可以引发受众"熟悉的陌生感"的审美体验,有利于观众在潜移默化中对影片哲理的解读和接受。本片拟采用流行的Flash技术手段制作,在校园电视台、网络平台与受众见面。

2. 制作理念及主要特征

本片是典型的作者动画风格,导演的个人印记十足,具有黑色幽默的成分。

本片主要想表达生存与艺术的博弈,以及生命相生相克的循环哲理。人活于世,生存是最根本的,为了生存人们必须吃掉别的物种以吸收营养,生物之间形成完好的食物链。本片的主人公是一位充满激情的艺术家,但同时是生活在狭小的孤岛上的人类。不论是艺术还是食物都是主人公无法放弃的,缺少艺术的艺术家是空虚可悲的;缺少食物的人类是会消逝的。因此,当艺术挑战生存的时候,主人公的遭遇体现了艺术与生存的循环,有点黑色幽默的成分。

3. 故事背景

故事发生在一个无人知晓的小孤岛上,没有人知道这里处于哪片海域,没有人知道这时候

① 《钓鱼》的创作策划范例是根据东南大学艺术学院动画专业06级同学赵雯清的策划作品修改。

外界的生活是战争还是和平,没有人知道这是在工业革命时期还是在第二次世界大战时期。这片小岛周围的海水很平静。总之,这是一个神秘的世外桃源。

4. 故事梗概

《钓鱼》讲述的是一位生活在孤岛上的艺术家每天出门钓鱼。他以钓鱼为乐,每天从他所钓的鱼中选择他认为最漂亮的一条,回家将它养在鱼缸中欣赏,然后把它画下来。到了晚上,艺术家会把它煮了吃了。日复一日,艺术家房中的鱼缸总是上午有鱼,晚上空空如也。墙壁上挂满了各种鱼的"遗像"和用他们的骨头做的装置艺术。有一天,艺术家怎么也没有钓到鱼,他就这样饿了一天,第二天、第三天……艺术家忍无可忍,这一次他终于感觉到有鱼上钩了,不料他的力气却不如海中的鱼。他使劲拉,终于,艺术家被拉进水中。水底是一条巨鱼的家,家中挂满了人的画像,艺术家再也没有上来……

5. 主要人物设定

本片的主要人物是一位艺术家。

《钓鱼》的主人公是生存在这个小岛上的唯一一个人类,穿着简单的粗布衣服,扎着艺术家的长发,身材中等,胖瘦适中,性格安静深沉,很少言语,仿佛总是在思考。艺术家每天的生活就是艺术创作和钓鱼。他在这里已经生活了很久,他早已忘却他是怎样来到这个孤岛上的,他以钓鱼为生,每天一条,多余的放回海里。

6. 主要场景设置

《钓鱼》主要场景为辽阔的海面、孤岛上的一座房屋及蓝色的海底。片中的场景十分简单,与艺术家简单的着装、单纯的生活环境相一致。

静谧的蓝色海面上有一个小孤岛,上面有一个很简单的小屋,屋后有一个钓鱼台,一直延伸到海面上,钓鱼台上放着一个钓鱼桶。艺术家每天就在这钓鱼台上钓鱼。小屋是只有一个房间的房子,墙面上挂着各种鱼的画像,简单的画笔画布、一张床、钓鱼竿及杂物。海底,是漫无边际的蓝色,穿梭着各式鱼类。海底深处有个大堡礁,是巨鱼的家。

7. 项目亮点

作者动画

简单+哲味的混搭

8. 制作规划

A. 制作工具

电脑1台及Flash等二维动画软件。

B. 工作进度

*年6月上旬　敲定剧本

*年6月中下旬　设计主要角色和场景

*年7月　分镜头设计　要注意控制故事节奏和风格

＊年8月　　后期编辑

＊年9月　　加入音效、合成动作、场景，调整短片节奏等细节，为单纯画面提供立体观感。

分析：

项目短片《钓鱼》胜在创意和制作理念上，以一个简单的概念——"钓鱼"，一个简单的故事——艺术家和鱼的位置的对换，在短短3分钟的时间内阐明一个生命循环的哲理，深刻隽永，值得玩味。为了突出故事的主题，尽量避免一些不必要的旁枝末节对主题表达的干扰。本策划案对背景、动画角色、场景都做了精心的设计。背景设定在没有时代特征、海域特征的孤岛上，有力地避免了过多的时代或地域信息稀释主题的表达。故事角色简单，只有艺术家和鱼，也是尽量简化故事的线索，利于主题表达。故事的场景中孤岛、小屋陈设、钓鱼台、海底的设定风格，与"艺术家"的人物风格设定一致，选择简洁概括。"项目亮点"提炼出了这部作者动画的主要特点，话语组织将一对看似对照的概念并置在一起，如"简单＋哲味的混搭"比较活泼时尚，很有特点。

因为属于个人独立原创动画，因此在创作策划中省去团队分工。但对需要的制作设备及制作工具、时间进度规划以及制作过程中的关键细节都有清晰明确的阐明。

动画短片《钓鱼》的创作策划严格地依照结构图中的项目思路和项目定位、制作规划的逻辑撰写，要素完整，思路清楚，层次清晰，受众的定位、影片的播出渠道、技术手段的考量、制作规划等都符合该动画短片的剧情、风格、技术要求等实际情况，比较务实。

范例二：52集大型动画电视连续剧《秦汉英雄传》①的创作策划

【项目简介】

大型动画电视连续剧《秦汉英雄传》(图4-4)是北京辉煌动画公司继《三国演义》之后推出的"中国古典名著英雄系列片"的第二部大型古装武侠动画连续剧。本片将由北京辉煌动画公司创意、策划、制作，并与央视动画有限公司和青岛欧亚集团有限公司共同投资拍摄。本片以青少年为主要收视对象，计划拍摄52集，25分钟/集，总时长1 300分钟，采用二维手绘动画为主、结合三维技术制作。本片预计＊年全部制作完成，＊年在中央电视台少儿频道隆重推出。

【故事梗概】

《秦汉英雄传》讲述的是秦始皇统一六国后苛政害民，百姓揭

图4-4：《秦汉英雄传》剧照

① 《秦汉英雄传》的创作策划根据动漫资源网提供的材料修改、整理。

竿而起；刘邦项羽起义西进灭秦；楚汉争雄，项羽乌江自刎，刘邦建立汉王朝。

秦朝末年，韩国世家子弟张良为反抗秦王暴政，组织了两次刺杀秦始皇的行动。行动失败后，为了躲避搜捕，张良逃到下邳乡间躲藏。秦始皇死后，群雄并起，此时，隐居乡间的张良重新出山，遇见了起义军首领——刘邦。之后，历史进入了"楚汉相争"的阶段，刘邦获得最终胜利并在豪迈的《大风歌》中登上皇位，建立了统一的汉王朝。

【创作构思】

关于主题

1. 国家统一

中华民族有着极其伟大的聚合力，维护国家统一，渴望和平安宁，是我民族一贯的政治目标，是一个牢不可破的优良传统。几千年来，由于种种原因，我民族曾经屡次被强行分开，饱受分裂战乱之苦。但每遭受一次分裂，人民总是以惊人的毅力和巨大的牺牲，清除了分裂的祸患，医治了战争的创伤，促成重新统一的实现。《秦汉英雄传》敏锐把握时代的脉搏，通过对这一历史时期的艺术再现，鲜明地表现出统一是大势所趋，人心所向。

2. 英雄伟业

实现统一的大业需要一大批才智忠勇之士，秦末汉初是一个英雄辈出的时代，创作者怀着极大的热忱，以绚丽多彩的艺术手法去精心塑造大批栩栩如生的人物形象，各路英雄都在用自己的方式去改变世界、创造历史。本片不以成败论英雄，每个人都在为各自不同的政治理想不懈努力，力求实现古典现实主义精神与动画特有的浪漫主义、传奇色彩的完美结合。同时，巧妙地融入人民群众的道德观念和感情，赋予主题新的时代意义，呈现出丰富的思想风貌。

3. 至情至义

爱，是一种真情的自然流露，在反抗暴秦的斗争中产生，在追求梦想的过程中升华。《秦汉英雄传》中着力表现仁爱、责任、友情、梦想。项羽和虞姬之间的爱情，表现为一种更积极的理解和信任。那些相对的反面人物，比如严乐，偶尔也会展现善良的一面。人性的流露，会使他们形象丰满。爱是本片的灵魂，让孩子懂得爱、学会爱才是动画片的根本目的。

总之，向往国家统一的政治理想构成了《秦汉英雄传》的经线；歌颂乱世英雄的伟业和至情至义的道德标准构成了《秦汉英雄传》的纬线。两者纵横交错，形成了思想内容的两大坐标轴。十分明显，用这两大坐标轴来概括动画片《秦汉英雄传》的主题，既真实反映了历史发展的方向，又表现了中华民族品评人物时"尚德"的历史传统，在思想内容上达到了难能可贵的高度和深度。

关于人物

《秦汉英雄传》是一部历史题材的动画片，本片追求在描述历史事件的同时，充分体现"人"的精神，既尊重原著中的人物性格基调，同时按照艺术创作基本规律，力求实现片中的艺术形象与原著的一致，使作品具有厚重的历史感；同时结合动画艺术独特的浪漫主义和传奇色彩的艺

术虚构,情节既能强烈吸引观众的欣赏,更能成为塑造人物形象的有力手段。

张良:"兴汉三杰"之一,足智多谋,风趣坦诚,英豪气质。张良一生漂泊,忠心为汉室谋划江山,功成名就之后,退隐江湖。英雄亦柔情,但面对所爱,胸怀天下百姓的他,选择了放手。本片以张良为线索,串起一系列重大历史事件,将前后近40年的历史事件压缩在52集动画片中,既还原历史原貌,又突出了人物性格。

主要角色的刻画:在情节、分镜、构图、光影上用各种手段处理喜、怒、哀、乐,通过眼神、体态、细节动作刻画人物的内心世界,着力表现他们性格的不同侧面,使人物丰满厚实。

其他角色的刻画:力求在有限的镜头中突出人物性格上独有的特点,身处不同地位的人,如皇帝、重臣、小吏、百姓等也各有差异。

人物存在于历史,精神升华于现代。用现代人对忠君、友情、责任的理解去诠释古人惊天动地的行为,通过对众多性格鲜明的英雄人物的刻画,表现中华民族积极向上的精神面貌。

【艺术设计】

美术设计——厚重

写实的人物造型,通过眼神、形体、体态甚至是手部动作表现人物的思想和性格。把汉代的服装元素融入现代的审美观点来设计服装,色彩鲜艳明快,符合主流观众的欣赏口味。杀手和侠客的造型、动作夸张,表现动画片独有的魅力。配件、饰品、兵器精心设计,为后期的衍生产品开发打好基础。

背景大气凝重,尊重秦汉的建筑样式,加强房、砖、墙、柱的历史厚重感和室内饰品、杯、盘、食品的精美奢华。用光来表现空间,用色来烘托气氛。

武打场面——力度

在武打场面的设计上寻求突破,要求不同的武者应有不同的兵器、拳法和武术风格,并通过长短镜头切换和多角度拍摄的方法加大动作的冲击力,加强光影和电脑特效的使用。

三维——适当地运用,表现二维无法实现的一些效果

(1) 自然景物,如漫天花舞(虞姬自刎段)、江边芦苇、落叶纷飞等。

(2) 某些活动机械:王车、战车、城门、吊桥。

(3) 光影、烟雾、爆炸的特效。

音乐、配音、效果、混音——"事关成败的重要一环"

用音乐描写风起云涌的大时代背景,用音乐表现人物丰富的情感。每首乐曲(或歌曲)都有明确的情绪定位,豪迈的、柔情的、紧张的、欢快的、高速的、压抑的……合理地运用民族音乐的元素。

配音:重在演员的选择,配音前做好事先准备,配音时减少舞台腔。

效果:突出气氛,强调效果的叙事性,希望出现撞击心灵的效果。

混音:创作、补救,是使作品升华的最后一环。

【制作团队】

总导演：朱敏

著名青年动画导演，北京辉煌动画公司副总经理、制作总监。师承上海美术电影制片厂一级导演范马迪先生，作品《宝莲灯》《自古英雄出少年》《牛牛西西》《三毛》《三国演义》等，曾荣获"五个一"工程奖等多项动画大奖，并获得2009年度国家广电总局授予的原创动画创作人才扶持资金。

导演：沈寿林

中国著名动画片导演。曾执导影片《舒克和贝塔》《太阳之子》《地球神童》《自古英雄出少年》《神笛》《猩猩探长》《大英雄狄青》《三国演义》等，曾获"五个一"工程奖、中国动画金童奖等多项动画大奖。

总编剧：王大为

著名影视编剧，编写剧本《宝莲灯》《胡僧》《火把节的故事》《镜花缘》《三国演义》等，曾获得"五个一"工程奖、金鸡奖、华表奖、童牛奖、阿根廷国际儿童优秀影片奖。

角色设定：游素兰

著名漫画家。1989年曾凭借古镜奇谭之《倾国怨伶》轰动整个亚洲漫坛，其梦幻神秘华丽唯美的作品风格吸引了大批读者；1991年古镜奇谭之《火王》连续荣获《中国时报》举办的全台湾出版漫画读者票选、网络票选最受欢迎漫画、漫画家第一名。

美术设计：陈联运

著名人物造型设计师，擅长古装人物画、漫画等，代表作《宝莲灯》《封神榜传奇》《西游记》《圣剑》《大英雄狄青》《三国演义》等，曾获得"五个一"工程奖、中国电视文艺"星光奖"等动画大奖。

场景设计：俞臻彦

著名动画场景设计师，作品《宝莲灯》《马头琴的传说》《大英雄狄青》《三国演义》等，曾获"五个一"工程奖、"中国电视金鹰奖——动画片最佳场景设计奖"等。

音乐总导演：王继华

高级音乐录音师，曾获亚洲广播联盟大奖，代表作《春夜洛城闻笛》《钟雨钟月》《梁祝》《二泉映月》等，并担任《三国演义》《三毛》等多部动画片的音乐总导演，以及音效制作、声画合成等重要工作。

【项目亮点】

浪漫、青春、时尚的动画巨制

《三国演义》原班人马六年打造

海峡两岸动画人的强强联合

具有国际水准和时代特征的中国原创动画

央视强档隆重推出

分析：

《秦汉英雄传》的创作策划，是一部较为典型、成熟的商业创作策划案例。《秦汉英雄传》的创作策划为动画片的制作提供了系统的执行环节，而且在各策划环节的具体落实上也提供了清晰丰富的细节。

"项目简介"部分阐释了项目定位的具体细节。项目类型是长52集的大型系列动画电视剧，每集25分钟，共计1 300分钟。在风格上定位为"大型古装武侠"动画连续剧，受众对象是青年、青少年人群。技术手段是二维与三维相结合。制作单位为北京辉煌动画公司与央视动画有限公司和青岛欧亚集团有限公司。播出媒体为央视动画频道。

项目的"制作理念"和"主要特征"分别在《秦汉英雄传》的"关于主题"、"项目亮点"中得到阐释。制作理念主要是为表达"祖国统一，英雄伟业，至情至义"等主题。"祖国统一"主题暗合当下海内外华人希望海峡两岸能够统一的政治欲求，"英雄伟业"主题表达了在当下这样一个缺少英雄的时代人们对英雄的渴望，"至情至义"主题表达了复杂多元的现代社会中人们对"仁爱、责任、友情、梦想"等普世价值的追求。可以说，《秦汉英雄传》的制作理念是用"古人的酒瓶装了现代人的新酒"。"故事梗概"部分概括介绍故事的背景和主要内容——秦朝末年苛政害民，民不聊生。乱世英雄刘邦和项羽西进灭秦。张良辅佐刘邦最终建立汉朝。

"艺术设计"上，人物采用汉代人物写实造型，还特别强调画面背景采用秦汉时期的建筑格局，包括道具"饰品、武器、食品、杯盏"等，武打场面力图通过长短镜头及多角度切换镜头，来达到"古装武侠"的效果。这样的"艺术设计"构想是和《秦汉英雄传》的题材风格相协调统一的，而且很能体现时代气质和历史质感。另外，在"艺术设计"中，还采用三维手法表现"漫天花舞、落叶缤纷"，"音乐设计"既表现雄浑的大时代背景，又展现人物细腻的情感，使得整部片子在总体上刚柔相济、张弛有致，也是符合现代观众的审美接受规律的。

"人物设计"是《秦汉英雄传》的创作策划中的薄弱环节。本策划案主要分析了主要角色张良，但其他人物如项羽、刘邦等都从略了。首先，作为大型的策划案，主要人物的设计都应该介绍到，且应当各具特点。其次，策划书中写道："主要角色的刻画：在情节、分镜、构图、光影上用各种手段处理喜、怒、哀、乐，通过眼神、体态、细节动作刻画人物的内心世界，着力表现他们性格的不同侧面，使人物丰满厚实。其他角色的刻画：力求在有限的镜头中突出人物性格上独有的特点，身处不同地位的人，如皇帝、重臣、小吏、百姓等也各有差异。"但是人物和人物之间的具体差异和联系，看过策划案后阅读者还是不能得到感性的体会和认识。成功的策划案应当使阅读者对人物过目不忘，对人物产生深刻的兴趣。再次，像主要人物张良的设计，太过"完美"，"足智多谋，风趣坦诚，英豪气质"，这种设计抹去了人物性格的多面性、人物成长的复杂性，使得人物魅力单薄，仿佛空中楼阁、海市蜃楼，不接地气。还有项羽、刘邦的形象设计，也存在这个问题，

性格单一,缺少变化和复杂的内心活动。人物是作品的灵魂,当然更是动画作品的灵魂。优秀的动画作品中的人物,不仅能使作品鲜活生动有趣,更是后期衍生开发、形象授权成功的前提。能够名垂动画史册的人物,都是带有复杂性的,如日本的动画人物——"樱桃小丸子"。小丸子既有小女生可爱的特点,如有自己挚爱的玩偶熊宝宝、兔宝宝,性格上无忧无虑,善待他人,容易满足。但小丸子也有自己不太"光彩"的地方,如口头禅是坏心眼,喜欢叹气、扭屁股、胆小吃醋,不讲理。这些看似矛盾的特点和谐地统一在小丸子——这个小学三年级的女学生身上,人们从她身上看到了自己童年的影子,给人亲和力,获得了广泛的观众缘。所以,这个形象经久不衰。类似的案例还有流氓兔、加菲猫等。《狮子王》中的辛巴,从小狮子成为狮子王,也经历了从忧郁、怯懦逐渐坚强、稳重的性格完型过程。这些人物都不完美,但更接近人的真实情感,所以让人觉得亲切。所以,通过与优秀动画角色的对比,《秦汉英雄传》的人物设计这一环节还需要继续强化。

关于制作团队的组合上,本项目策划案汇集了目前大陆、台湾具有业绩的一流人员。在策划案中,既提到了每位人员的分工,同时也把主创人员的曾经业绩简要罗列,显示出主创团队的制作实力。这种做法非常值得提倡,有利于老板、制片人增强对这部动画片的信心。

此外,"项目亮点"的设计,突出强化了本策划案的要点和精彩处,提法时尚精到,能够在短时间内引起老板和审阅人的兴趣。"浪漫、青春、时尚的动画巨制"等,突出收视点,很契合目标受众——青少年、青年的审美接受趣味。再如"《三国演义》原班人马六年打造,海峡两岸动画人的强强联合,具有国际水准和时代特征的中国原创动画,央视强档隆重推出"这样的标语让人在第一时间明了《秦汉英雄传》的制作团队、制作实力,也很有鼓动效应,能够激发人们对《秦汉英雄传》问世的期待。

另外需要指出的是,《秦汉英雄传》虽然在概念措辞和话语组织上看上去和我们结构图项目思路的表达不一致,但内核是一致的,只是表达形式不同罢了。

●●●●●●● 本章知识点 ●●●●●●

1. 动画创作策划的具体环节。
2. 动画创作策划的定位。
3. 动画创作策划的制作规划。

●●●●●●● 思考题 ●●●●●●

1. 自主选题,制作动画创作策划,要求立意新颖、定位明确、思路清晰。
2. 点评《秦汉英雄传》的创作策划。

第五章 动画产品播映策划

经过创作策划,动画作品生产出来之后,我们就要面临向受众市场进行行销的问题,也就是要为动画产品开拓市场。这涉及动画作品的播映出版环节。所谓动画产品的播映出版,概而言之,就是动画产品(动画影视片、动画短片、流媒体动画等等)面向受众,与受众发生联系。

就动画作品的播映策划而言,我们主要考虑播映渠道选择、播映宣传策略制定以及播映筹划等三个方面(图5-1)。

图5-1:动画产品的播映策划环节

第一节 动画产品的播映渠道选择

动画产品的播映渠道涉及的市场渠道主要有院线、电视频道、网络、流媒体等。

播映渠道的选择其实是在动画产品选题策划之初就该考虑的内容,主要根据各动画产品的具体特性来确定。

1. 院线

一般大型题材,3D高清制作的、强调观影效果的产品,应该首选院线。像《功夫熊猫》、《神

秘世界历险记》《爱丽丝漫游仙境》等都是首选院线动画。

2. 电视频道

电视频道是比较传统的动画产品播出渠道，一般以成集成系列的形式播出，每集15～20分钟左右。如《猫和老鼠》《果宝特攻》《神厨小福贵》《倒霉熊》等。

3. 网络

网络渠道是新兴孕育成长中的动漫产品播映频道。网络渠道的普适性比较强，门槛比院线和电视频道低。选择网络播映的作品，既可以是公司组织行为的院线动画和电视动画，也可以来自一些网络个人的动画作品。像韩国的《流氓兔》、英国的《西蒙的猫》、腾讯的"Q仔企鹅"等短小动画都首映于网络。

4. 流媒体

主要在手机等流媒体上播映的动画产品，优势在于方便快捷，可以在人们等车、购物、休息的短暂时间内观看使用，因此占用体积容量小，像素要求不高，但要短小精悍，以小品动画和手机游戏居多，近来有超越传统动画媒体的趋势。如《会说话的汤姆猫》[①]（图5-2），就是一款专为手机设计的动画产品。

图5-2：《会说话的汤姆猫》

动画产品的播映渠道——院线、电视频道、网络、流媒体，彼此之间不是孤立的，符合一定的条件是可以相互兼容转化的（图5-3）。

① 《会说话的汤姆猫》是一款手机宠物类应用游戏，由Out Fit 7公司自行研发、设计、生产制作。他会用滑稽的声音复述玩家的说话内容，在被触摸敲打时会做出各种动作和反应。

图 5-3：动画产品播映的市场渠道

第二节 动画产品的播映宣传策略

在推动动画产品与受众建立联系的过程中，动画产品必然受到竞争市场环境中各种条件的限制。要使动画产品在竞争的市场环境中战胜竞争的压力，达到预设的效果，在播映出版环节中从战略战术角度制定合理的营销宣传策略就必不可少。

对于动画产品的播映策划而言，需要考虑两方面的问题，一是选择什么样的宣传媒体，二是选择什么样的宣传策略。

一、媒体的选择

在播映宣传策略中，媒体的选择非常关键。对于动画作品来说，由于在上市过程中需要面对的不只是一种类型的宣传媒体，可能涉及纸媒、户外、流媒体、电视、网络等各种类型，因此选择最有效和最适合类型的媒体尤为关键。

选择媒体需要考虑的因素有：

第一，媒体宣传预算、上市时间、预算比例。一般而言，中央电视台以及各省级电视频道的黄金时段费用较高，纸媒、网络、流媒体等宣传费用相对较低。近年来，随着网络、流媒体用户的激增，传统的电视广告费用大量流向了网络和流媒体，给传统媒体形成不小的冲击。

第二，考虑市场因素。主要考虑受众人群、动画品质和播映范围等。受众人群，主要考虑人群类型，如幼儿/青少年/成年/老龄、高知白领/务工蓝领等。动画作品特质，主要考虑动画作品的类型、题材主要在何种媒体播出，那么相应的播出媒体应为宣传重点。播映范围，主要考虑动画产品的播映区域，如城市/农村、东部/中部/西部、国内/欧美/东南亚/中东等。

第三，媒体因素。主要考虑媒体发行量和影响力、媒体的消费人群及媒体本身的优缺点等。一般而言，主流媒体的发行量和影响力占有强势地位，发行量和影响力都很大。但近年来崛起的网络、手机自媒体已经对传统媒体形成了强有力的挑战。而且各类媒体也各有特点，比如网

络、流媒体的受众群体以青少年、白领居多。电视媒体的受众群体以儿童、老年妇女、家庭主妇居多。报纸的受众群体以知识精英居多等。

全面考虑上述因素后,就可以筛选决定选择哪些媒体,并特别开掘重点媒体。

二、播映宣传策略

对于不同的动画产品而言,面对不同的市场、不同的受众、不同的时机,需要采取不同的播映销售策略。对动画产品而言,市场、受众与时机把握得是否准确,直接关系到动画产品营销的成功与否。这里给大家重点介绍几种常见的播映营销策略。

1. 未播先热,先发制人

所谓"未播先热,先发制人",是指在动画产品未上映之前,就采取一些手段在观众中形成较高的认知度和心理期待效应。市场调研、累积效应是"未播先热,先发制人"的常用方法。市场调研既是一种营销手段,也是一种先期宣传手段。这在我们第三章关于市场调研部分已经介绍过。比如梦工场制作《花木兰》之前,就已经在目标受众中做了好几轮市场调研,一方面了解受众市场需求,另一方面也可以促进受众对作品的认知度和欣赏期待,形成"未播先热"的市场效应。所谓累积效应,就是利用动画片前身的市场认识度和口碑,来推广宣传动画片本身。比如300集章回体动画片《武林外传》之所以能达到未播先热的效果,是因为该剧前身——电视连续剧《武林外传》(图5-4)曾经风靡内地受众市场,之后推出的网络游戏《武林外传》(图5-5)又大受玩家青睐,有了前期的市场累积,那么动画版的《武林外传》(图5-6)未播先热也属必然。

图5-4:电视剧《武林外传》宣传照

图 5-5：网游《武林外传》①

| 佟湘玉 | 白展堂 | 郭芙蓉 | 吕秀才 | 无双 |

| 黄小贝 | 大嘴 | 老邢 | 小六 | 阿凡达 |

图 5-6：动画片《武林外传》角色照

① 图片来源于完美时空网站。

2. 议程设置[①],媒体造势

所谓"议程设置,媒体造势",就是通过各类媒体的强势宣传来形成受众的社会话题效应,提高受众、渠道市场对动画作品的敏感度和认知度。比如在电视频道、公共流媒体(公交车、写字楼、地铁电视、飞机电视、高铁电视)滚动播放"片花"、"预告片",主持人在相关栏目进行动画片推荐,发布新闻资讯,大型商场户外广告等来营造动画片热播的气氛环境,形成受众的关注话题。这种"议程设置、媒体攻势"的手段是影片宣传的惯用手段。如图5-8所示是《阿凡达》上映之前,《深圳特区报》2009年12月30日的娱乐资讯版以大幅版面发布的关于《阿凡达》的先期宣传推广。一般有经验的制作公司,无论是国外还是国内都会有一个惯例,就是会将准备上市的动画产品的预告片花在电视频道、网络频道、流动媒体先期推荐。如图5-7所示是梦工场

图5-7:梦工场3D动画新作《眼镜狗和眼镜男孩》预告片截图

推出的3D动画《眼镜狗和眼镜男孩》的预告片花的截图,富有个性的角色设计叫人第一眼就产生兴趣。通过传统新闻媒体发表动画片资讯,介绍动画片的制作拍摄情况,发布票房动态、主创人员动态、相关趣闻,点评看点,也是动画片造势的有效手法。大型户外广告也是动画片播映之前或播映时营造声势氛围的常规手段。1996年华纳兄弟公司推出真人动画电影《空中大灌篮》。影片计划于11月上映,8月份造势活动就开始启动,在美国主要大城市的户外展板上就可以看到卡通人物的剪影出现在鲜红的展板中。华纳公司此举就是为了营造影片夏天和运动的气息,以吸引年轻受众。图5-9中所示是2008年《功夫熊猫》登陆中国内地在某城市中心商场悬挂的关于该片的宣传海报,也是营造一种影片热映的气息。一般而言,越是大型的动画产

[①] "议程设置",英文"the agenda-setting function",是传播学的专业术语。西方传播学通过实证研究证明,公众的"议题"通常是由媒介营造的"拟态环境"营造的,也即大众传媒反复报道和强调的问题,往往能成为受众热议的"话题"。

品,就越会把"议程设置,媒体造势"全套功夫用足,宣传效应也就越强势。

图5-8:《深圳特区报》D3版娱乐资讯栏目关于《阿凡达》的宣传报道

图5-9:2008年《功夫熊猫》于某商城悬挂的户外广告

3. 明星互动，偶像加盟

实践证明，名人效应、偶像效应是影视产品在营销推广中的必胜策略。所谓"明星互动，偶像加盟"，就是让受众有机会与明星接触，让受众的偶像加盟动画片的宣传，借助名人、偶像的人气来抬升动画产品的人气。"明星互动，偶像加盟"策略也有很多种形式。

第一种形式是在动画产品创意制作过程中，就加入明星元素，借明星造势，在后期播映宣传中水到渠成地运用名人品牌。如梦工场的动画电影《鲨鱼故事》(图5-10)，主要角色鲨鱼的脸部造型就以美国人气明星的形象为原版，并且这些明星也为各自代言的动画角色配音。如主角奥斯卡的形象以威尔·史密斯为原型，鲨鱼邦老大里诺形象以罗伯特·德尼罗为模板，美女鱼罗拉的造型仿照安吉丽娜·朱莉的性感脸庞，天使鱼安吉形象以蕾妮·齐维格为范本。《鲨鱼故事》在后期的播映营销中成功地发挥了明星的人气效应。相似的案例数不胜数，近年来美国的动画大片，主要角色几乎个个请来明星配音。美国人还特别运用了受众市场的差异化战略，在全球各播映区域营销时，并不都是请美国明星配音，而是请播映区域受众熟悉的本土明星配音，如中国大陆国语版的《海底总动员》请张国立为小丑鱼尼莫的爸爸马林

图5-10:《鲨鱼故事》的明星造型

配音，徐帆为健忘的蓝色帝王鱼多莉配音。中国大陆版的《怪物史莱克2》请赵薇为菲欧娜公主配音，请王学兵为史莱克配音。《泰山》、《虫虫特工队》等国语版、粤语版、日语版也都分别由本土的影星配音。

第二种形式就是以新闻发布会、首映式等形式，让影视片中的主要明星、主创人员与观众互动。这种方法在美国动画片的营销中很常见。如2004年梦工场出品的《怪物史莱克2》在戛纳电影节的首映式上，为动画片角色配音的各路明星如"史莱克"的配音麦克·迈尔斯，"驴子唐基"的配音艾迪·墨菲，"邪猫剑客"的配音安东尼·班德拉斯、日语版《怪物史莱克2》中"菲欧娜公主"的配音影星藤原纪香，也都同时到场造势。梦工场甚至还请来了法国大导演吕克·贝松助阵，为首映式锦上添花。近年来国内影视营销不断向国外学习借鉴，也开始运用这种方法。比如动画版《长江7号》为达到前期宣传效应，召开了新闻发布会(图5-11)。新闻发布会在中国电影集团数字制作基地举行，主创人员——中国电影集团董事长韩三平、出品人周星驰、导演

袁建滔[1]等名人与媒体、受众见面。此外，首映式也是新闻发布会的一种常用类型。一般制片方会选择几个重点城市或者受众集中的重点区域，带上主创人员前往与观众见面。如2010年陈凯歌的《赵氏孤儿》就选择了上海、南京等地的高校举办首映式，带上主创人员葛优、范冰冰等人与观众见面交流。

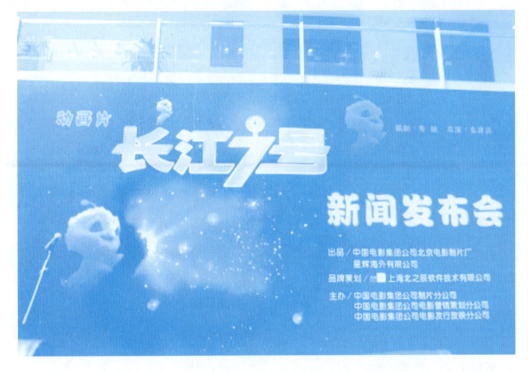

图5-11：《长江7号》新闻发布会

　　第三种形式是邀请受众的偶像参与加盟，通过偶像的品牌、知名度、号召力来感染受众人群，达到作品热播的效应。比如由湖南金鹰卡通卫视、上海炫动传播、上海河马动画合作出品的原创动画《81号农场之保卫麦咭[2]》在2013年国庆档上映过程中，就请来主角的大型活动人偶走进影院与现场的小朋友互动（图5-12），并派发与影片相关的小礼品，深得小朋友的喜爱。金鹰卡通的主持人小蜜蜂姐姐还亲临湖南长沙的院线与小朋友互动，陪小朋友一起看电影，进行有奖问答。通过明星、偶像与受众的互动，动画产品的宣传更具亲和力。

[1] 袁建滔是香港著名动画导演，执导过《麦兜故事》等著名动画片。
[2] "麦咭"原本是金鹰卡通的吉祥物和品牌，此次在《81号农场之保卫麦咭》中担纲主角。

图 5-12：人偶蛋蛋与小观众互动

4. 新媒体渗透，制造话题

信息传播发展已经进入全媒体时代，网络、微博、微信、短信等社交媒体已经逐渐超越报纸、广播、电视、电影等传统大众传播媒介，成为人们获得资讯、建立公共话语空间的新渠道。受众往哪里跑，媒介人就应该第一时间跟进到哪里。网络、微博、微信等新兴媒介业态已经成为策划人推广营销产品的利器，营销动画产品的企划人当然不能错过这些新业态的独特功能。实践证明，不少媒体人利用新媒体人利器营销产品取得了相当满意的成绩。

通过视频网站推出动画作品，是利用新媒体进行网络营销的传统做法。英国动画明星《西蒙的猫》[①]系列动画短片就是首先在 YouTube 视频网站上传，然后一传十，十传百，迅速成为热门点击视频（图 5-13）。互联网成就了"西蒙的猫"。韩国的"流氓兔"也是最先在视频网络热起来，成为一只人气"兔"。创办官网是新媒体营销的经典做法，有利于形成固定的发布产品资讯的舆论阵地。比如《喜羊羊与灰太狼》出品方原创动力推出了自己的官方网站，鲜亮明快的网页设计符合儿童的审美趣味（图 5-14）。官网有专人不断充实维护，增添关于"喜羊羊与灰太

① 《西蒙的猫》是英国青年动画师西蒙·托菲尔德的动画作品。这部动画线条简洁，画面黑白，刻画了一只喜欢捣乱的猫咪和主人之间的幽默故事。

狼"动画品牌的媒体资讯,如播出时间、壁纸表情、最新内容、网友互动话题等等。制造话题是新媒体营销的流行做法。所谓话题营销,就是策划人将网友关注的话题有机植入所要推广的产品中,引导网友发表评论,达到吸引网友热议的目的。话题营销,应当重视选择搜索引擎中的热门"关键词"与产品信息的搭配,把关注"关键词"的网友吸引到产品内容上来。很多影视剧如赵薇导演的《致我们终将逝去的青春》,姜伟、付玮导演的《潜伏》就是利用了近年来网络社区的口碑、话题效应,达到令人满意的播映效果。《致我们终将逝去的青春》营造的话题很多,在著名的新浪微博,"致青春"的微话题讨论数达到数千万条(图 5-15)①。《潜伏》在各大社区如"西祠胡同·结婚十九频道"有关于职场文化的话题"《潜伏》里的职场规则"②(图 5-16)等。微博、微信、人人网中的社区都是人气旺盛、营造话题的理想空间。

图 5-13:YouTube 视频网站中《西蒙的猫》系列动画短片与超高人气

———————————
① 见 http://huati.weibo.com/27567? filter=mining。
② 见 http://www.xici.net/d91678213.htm。

图5-14：原创动力官网首页

图5-15：《致我们终将逝去的青春》的网络话题

图 5-16:《潜伏》的网络话题

5. 礼品与影展评奖策略

美国的动画巨头迪斯尼、华纳、梦工场发现,与动画影视片相关的商品对受众而言也有一种特殊的魅力。有的动画受众对动画影视片兴趣未必多大,但对相关的动画衍生产品产生兴趣的话,也愿意打开电视或进入院线看一看。在这类策略下,常常会出现衍生产品产生的价值超过动画本身的情况。《海底总动员》、《人猿泰山》、《变形金刚》等都使用过这一策略。礼品策略的方式也有很多,常见的有在影院的入场口派送礼品或者与大型的餐饮、旅游连锁机构合作等。如由广州奥飞文化传播有限公司推出的动画电影《巴啦啦小魔仙》进驻 2013 年度春节档。播映前期,出品方联合了全国 16 家卡通频道进行线下宣传,派出小朋友喜欢的儿童节目主持人与目标观众——6~12 岁的小朋友互动,并赠送相关礼品。在江苏南京,优漫卡通频道的主持人林子姐姐去各家幼儿园、艺术培训点与小朋友就《巴啦啦小魔仙》的相关内容进行互动,赠送魔法铅笔(图 5-17),告诉小朋友们去影院观看就有获得魔法铅笔的机会。《巴啦啦小魔仙》播映期间,各院线均有设计精巧的魔法铅笔赠予前往观看的小朋友。

图5-17:《巴啦啦小魔仙》的赠送礼品
——魔法铅笔

参加影展、评奖活动是证明一部产品制作水准的重要参照之一,也是营造动画产品口碑的重要资本,因此推动动画作品参加影展、各种评奖活动,角逐奖项并广为宣传,也是播映策划的有效策略之一。权威的影展、公认的奖项都能为动画作品增添无形的升值空间。近年来,动画作品参与各类影展、评奖活动已经成为一种趋势,因此这类策略的应用就越来越常见,趋向成熟。目前,国际重要的动画电影节有"法国昂西国际动画电影节"①、南斯拉夫萨格勒布国际动画电影节②、加拿大渥太华国际动画电影节、广岛国际动画电影节等。另外,像奥斯卡奖、戛纳国际电影节、柏林国际电影节、南非国家影展、上海国际电影节等都能见到动画作品的身影。如奥斯卡奖专设了"最佳动画长片"、"最佳动画短片"等奖项。由我国华夏电影发行有限责任公司发行,杭州盛世龙图动画有限公司出品的《梦回金沙城》曾入围第83届奥斯卡最佳动画长片候选名单。无锡慈文紫光数字影视有限公司的《西游记》在2009年获得南非国际影展动画金奖,这是国产长篇动画首次在国际获奖。苏州士奥动画制作有限公司出品的《诺诺森林》在2011年法国戛纳电视节首届亚洲展映会上荣获最佳作品奖。皮克斯的《飞屋环游记》曾亮相戛纳国际电影节的开幕式,也曾在上海国际电影节亮相。再如一些经典国际巨制《怪物史莱克2》、《攻壳机动队2》、《鲨鱼故事》等都曾在公映前参加戛纳国际电影节、威尼斯国际电影节的非竞赛单元。借助影展、奖项的口碑,动画影片的宣传往往能取得预想不到的效果,为后续的票房、点击率、收视率做足铺垫。

① 曾经是法国戛纳国际电影节的分支,被誉为动画界的"奥斯卡"。
② 萨格勒布国际动画电影节是目前欧洲历史最悠久的动画电影节之一。

除了上述我们介绍的几种常见的动画作品播映营销策略(图 5-18),还有"正版策略"、"文化深度策略"等其他营销手段,需要根据具体的情况"因片制宜"灵活运用。比如"正版策略",在盗版猖獗的市场对付盗版是行之有效的策略。《花木兰》在中国上映时没有采取"正版策略",结果在盗版泛滥的中国市场惨淡收场,而《指环王》应用这种策略就取得了成功。但随着影院观影观念深入人心和知识产权保护力度的加大,这种策略就不太常用了。一般而言,越是大型的公司、大型的制作,往往越是倾向于把各种播映营销策略用尽用足,这种方式也被称为"全方位立体化"营销。

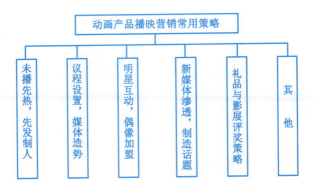

图 5-18:动画产品播映营销常用策略

第三节 动画产品的播映筹划

圆满完成播映计划,将播映活动置于稳步有序的可控环节中,是我们进行播映筹划的目标之一。动画产品的播映筹划有映前准备、播映计划、映期配套宣传等这样几个环节。接下来,我们通过一些范例,来熟悉作品的播映筹划过程。

范例一:《喜羊羊与灰太狼之牛气冲天》(广东原创动力文化传播有限公司出品)

作品特点分析:
1. 院线版,已有市场口碑的动画品牌。
2. 主要针对少年儿童这一具有中国特色的市场。
3. 贺岁动画,春节期间播出。

一、映前准备

映前准备主要包括这几个方面的内容:

(1) 市场调研(同类型产品的竞争状况):主要有《非诚勿扰》、《家有喜事 2009》、《马达加斯

加2》《叶问》等同期上映影片的竞争。

营销策略：瞄准儿童人群及其家长，制造话题。

（2）线上公关：①院线；②电视台的电影频道、动画频道；③门户网站、官网、微博、微信；④纸媒；⑤户外媒体。

重点宣传媒体：映前在CCTV频道、央视少儿频道、上海文广炫动卡通栏目、优漫卡通等电视频道滚动广告，轮番轰炸。各大网站宣传影片将有诸多明星如范冰冰、王宝强加盟，以吸引众多的明星粉丝。

（3）线下公关：①发布会；②观众见面会，有奖问答；③Cosplay表演同步推出。

二、播映规划

本片计划于2009年×月×月×日—×月×日上映。

1. 播映模式A——滚动模式

（1）首轮上映：北京、上海、广州、深圳等大城市四星级以上的电影院是重点上市网络。

（2）次轮上映：各大城市一般影院，以及中等城市的一级影院。

（3）其他影院、演出场所和小型播放厅。

步骤：

①第一轮上映：×月×日—×月×日，2～3个市场，共计×块银幕；

②第二轮上映：×月×日—×月×日，4～10个市场，共计×块银幕；

③第三轮上映：×月×日—×月×日，11～20个市场，共计×块银幕；

④第四轮上映：×月×日—×月×日，21～50个市场，共计×块银幕；

⑤第五轮上映：×月×日—×月×日，51～200个市场，共计×块银幕。

2. 播映模式B——特色播映

针对暑期开展活动，提出"欢乐牛年，喜气羊羊"策划案，对少儿白天场发售优惠折扣票，赠送《喜羊羊与灰太狼之牛气冲天》的海报和玩具。

三、映期配套

1. 映期宣传

（1）延续映前宣传的内容，同时发布关于影片的最新资讯，组织媒体进行讨论，与近期最热门影片进行有意识地比较，制造可讨论的最佳话题。例如：该片是否可以打破×××影片创下的票房纪录？灰太狼形象的原型是不是王宝强？等等。

（2）官网开辟《喜羊羊与灰太狼之牛气冲天》的网站链接，同时大的媒体网站也纷纷开展诸如"说说我最喜欢的羊"征文活动，并以喜羊羊动漫形象的文具、玩偶等衍生品作为奖励。

（3）组织"喜羊羊别动队"（计300多人），向全国各地的影院运送各类"喜羊羊"贺岁礼品。

2. 衍生配套

与商家强强联手推销衍生产品。

(1) KFC 快餐店开展购买儿童套餐赠送喜羊羊可爱玩具的促销活动,计划送出 300 万个喜羊羊玩偶。

(2) 同步推出音像、文具、贺年卡、玩偶、书籍等具有节日气氛和亲和力的产品。

(3) 网络推出"喜羊羊""灰太狼"QQ 表情,免费下载。

四、经费预算

1. 宣传推广费用为××万元;

2. 优惠活动费用为××万元;

3. 公关费用为××万元;

4. 与幼儿园进行合作,活动经费为××万元。

范例二:《K 歌少年》(九龙动画工作室原创)[①]

作品简介:《K 歌少年》是由九龙动画公司制作的一部卡通人物和真人合演的大型 3D 版影院动画,邀请刘欢、周杰伦、张惠妹等众多歌唱明星助演。故事以仿传记的形式讲述了从小就痴迷于唱歌的蘑菇头少年阿琦如何在歌唱艺术的道路上追逐歌声、攀登高峰、走向成熟的故事。蘑菇头阿琦从小就痴迷于音乐,妈妈的睡眠曲、小姐姐的游戏歌、昆虫鸟兽的自然歌,都让他充满了神奇的幻想。科里是阿琦小时候的玩伴。阿琦的妈妈带阿琦,科里的妈妈带科里去报考"童星飞扬声乐团"的学习班。阿琦兴奋地遇到自己崇拜的偶像——人气明星兼主考教习——雅丽。雅丽拒绝了阿琦,理由是阿琦的先天嗓音条件不好,形象欠佳,没有唱歌的前途。雅丽对科里赞誉有加,建议学校重点培养。阿琦备受打击,妈妈接受现实。阿琦在小学、中学始终不能放下对音乐的痴迷,悄悄地模仿歌星练习唱歌。尽管遭到同学的嘲笑,但音乐老师却暗自呵护着阿琦的爱好。阿琦在中学甚至打算为自己筹备一次演唱会,因为遇到种种阻力而放弃了。此时,吉他帅哥科里处处受到追捧,成为少年明星。徘徊在街头的阿琦一次偶遇街头卖唱艺人罗布(周杰伦饰)。罗布是一位很有特点的喜欢自由自在的街头歌手,幽默、善良、喜欢恶作剧。阿琦和罗布成为好朋友,常常一起在街头唱歌。罗布教给阿琦很多声乐技巧,阿琦慢慢琢磨渐渐有了进步。罗布鼓励阿琦参加唱歌选秀,但阿琦因为童年的阴影,不敢参加。阿琦尝试着学习作曲,把它作为对歌唱喜好的一种补偿。罗布和阿琦最终一起参加著名选秀栏目"K 歌少年"。阿琦歌声里的真诚,打动了导师张惠妹,被她收为徒弟。阿琦终于冲破心理障碍,绕开小人的暗算,来到总决赛现场。阿琦最终以歌声里的真挚和淳朴战胜了外表谦谦君子内里自私小气的对手——科里,站在了总决赛的冠军席上。成功的阿琦选择回母校举办个人演唱会,圆自己儿时的梦想。站在布满星光的舞台上,阿琦说:"人生是一个长跑,判决一个人命运的是自己的坚持。"演唱会高潮,阿琦唱着自己创作的歌曲,罗布和张惠妹一起为阿琦助唱。

① 根据学生作品模拟。

作品特点分析：

1. 本片目标受众是青少年，所以拟选择青少年的休假时段——暑期档播映。

2. 本片属于大型影院动画，大投入，大制作，拟选择全方位的立体宣传攻势，以期产生巨大反响。

3. 为营造本片暑期档播映期间的观影氛围，宣传攻势拟在正式公映前一个月开始预热造势，启动全方位立体宣传策略。

一、映前宣传方案

1. 宣传要点

资料：宣传手册、剧照、海报等。

人员：专家、影评人士、媒体记者、潜在的受众等。

媒体：户外、纸媒、电视、网站、微博、微信等。

2. 宣传重点

（1）青春校园传记题材，填补国产动画短板的精良制作。

（2）"幽默青春，小人物的励志传奇"。

（3）3D巨制，打造震撼视听的音乐会现场效果。

（4）真人明星和动画偶像的一次大胆联袂。

3. 宣传部署

（1）本片计划于暑期档8月15日在全国各大院线上映。7月15日，在北京、上海、武汉、南京等主要播映城市的户外看板上张贴卡通海报，卡通人物阿琦与当红人气歌星周杰伦、张惠妹的形象一起出现在海报上。这样的目的是为了让青少年人群感受到片中卡通人物和人气歌星一起所营造的热力四射的环境氛围，有效吸引全国青少年人群的关注。

（2）校园见面会。在各大高校进行广泛宣传，邀请阿琦的形象原型——中国好声音2013总决赛冠军"蘑菇头"李琦亲临现场和卡通人物一起演唱，并进行有奖问答等活动。

（3）组织媒体人士召开新闻发布会，邀请专家进行座谈、访谈，让媒体记者能够第一时间得到影片资讯，通过纸媒、电视、网络等各种渠道将影片资讯贯彻到每一个角落。

（4）与全国各大卡通频道、卫视频道、有线频道、音乐频道签署合作协议，定向滚动传送影片信息。成立官网，与微博、微信服务商合作，实时推出影片最新动态、幕后花絮和各种话题。

二、播映计划

本片计划于×年暑期7—8月全国同步上映。

1. 首轮从×月×日—×月×日上映，拟在万达、星美、新影联、幸福蓝海、珠江等各大院线同步推出，重点确保上海、广州、深圳、南京等大城市院线的播出银幕数量。

2. 次轮拟从×月×日开始与×××视频网站合作，网络上线。

三、映期配备

1. 组织各种媒体进行讨论，与同期最热门的动画影片进行有意识地比较；与以往优秀影片

故事形成对比；制造可讨论的最佳话题，如：是否可以打破×××片创下的票房纪录？是否可以超越以往的动画题材限制，以传记形式制作小人物成长动画？真人明星助演表现如何？

2. 进行各项互动活动，如有奖竞猜、问答互动等。

3. 推广与影片相关的影像录音及相关的衍生商品；与产业链上的机构和商户进行合作，进行相关促销活动。如与青少年爱去的肯德基、麦当劳、星巴克等连锁店合作，发售相关纪念品、玩具、海报、动画交通卡等。

●●●●●● 本章知识点 ●●●●●●

1. 动画产品播映策划的环节。
2. 动画产品播映渠道有哪些，各有何特点？
3. 如何选择播映宣传媒体？举例说明。
4. 常用动画产品播映宣传策略有哪些？举例说明。
5. 动画产品播映筹划的环节与步骤。

●●●●●● 思考题 ●●●●●●

自选动画产品，根据其特点撰写一份上市播映策划。

第六章 动画衍生业态的开发策划

　　动画衍生开发，处于动画产业链条的最下游，然而却也是附加值最高的一个环节。衍生开发，是动画产业开发的重头戏。一般而言，如果动画衍生业态获取的利润占到整个动画项目产业链利润的 70% 强，就表明这是一条健康成功的产业链。2004 年，全球数字动漫产业产值超过了 2 228 亿美元，而与动漫产业相关的周边衍生产品及衍生行业的产值则超过 5 000 亿美元，产业放大效应近 2 倍。近年来，全球动画及相关产业产值跳跃式发展。2007 年全球与游戏、动画产业相关的衍生产品产值超过 6 000 亿美元。2010 年全球动画及游戏、手机动画等相关衍生产业产值高达 8 000 亿美元。2011 年全球动画产业产值冲到了 9 500 亿美元的新高点。推动动画产业产值不断走向新高的主力军是动画衍生开发。换句话说，动画衍生业态的强势发展为全球动画产业注入了强劲的活力。

　　再来看全球动画强国。世界发达的动画强国，动画及其相关产业甚至成为该国国民经济的支柱产业，其中动画衍生业态的发展壮大，则是动画产业的重中之重。美国是动画产业的诞生地，也是动画产业链条最为成熟高端的国家，美国动画产值已经超过 2 000 亿美元。近几年，排在美国票房前列的电影，绝大多数是 3D 动画电影。动画产业在美国已经超过了鼎鼎有名的好莱坞传统电影产业。与动画相关的衍生产品和服务在美国国民生产总值中位居前列，是国民经济的支柱产业。在英国，数字娱乐产业在国民经济中占重要位置。在日本，动画产业是国民经济的三大支柱产业之一。2004 年，日本从动画片播出和动画片衍生产品中获取的收入超过 90 亿美元，其中动画衍生产品收入为 56 亿美元，占总收入的 62.2%。2004 年日本动画产值达 12.8 万亿日元，但其带动的相关衍生产品、衍生行业的产值却高达 46.2 万亿日元，产业效应提高了近 4 倍。日本动画及其衍生产业的出口高于其钢铁出口，对国民生产总值的贡献已经超过了汽车。韩国是近年来崛起的后起之秀，动画衍生业产值也已成为国民经济的支柱产业之一。

第六章 动画衍生业态的开发策划

在我国，动画衍生开发的意识觉醒比较晚，本世纪初才开始有意识地把动画产业的营造重心从传统动画片的生产营销转移到衍生开发、新生业态开发上来。本世界第一个10年，我国开始了动画产业结构调整期，开始重视衍生业态潜在的巨大价值。尽管处于结构调整初期，但衍生业态的产值潜力已经初步显现出来。据文化部在上海主办的第九届中国国际动漫游戏博览会发布会公布数据，2012年我国动漫产业总产值达759.94亿元人民币，较2011年的621.72亿元同比增长22.23%，其中动画衍生产业和动漫主题公园贡献了其中的大部分产值。手机（移动终端）动漫为代表的新媒体动漫日益成为我国动漫产业发展的重要突破口。①

和美、日、韩等动画强国比，我国动画衍生业态还有很大差距，但从另一方面也说明了我国动画衍生业态开发还有巨大发展空间，还有一段较长的路要走。那么，动画衍生业态的开发包括哪些内容？动画产品的哪些价值可以得到二次衍生开发？动画衍生业态的开发层级结构怎样安排？具体的开发方法策略有哪些？这是我们本章要介绍的内容。

第一节 动画衍生业态的开发内容及形式

一、动画产业各链层的盈利模式

要厘清动画衍生业态的开发内容与形式，我们还是要回到动画产业链盈利层的结构上来分析。在前面的章节中我们已经介绍过，动画产业链的盈利环节是由播映出版市场、形象产品市场和内容创意衍生市场构成（图6-1）。

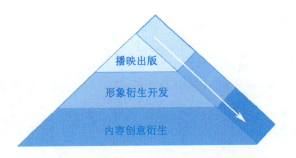

图6-1：动画产业各链层盈利金字塔

① 文化部：2012年我国动漫产业总产值近760亿元，见新华网 http://news.xinhuanet.com/fortune/2013-07/11/c_116501837.htm。

在这个金字塔结构中,动画产品的盈利模式包含3个层级,第一个层级是播映出版环节,也就是动画的内容产品市场,也是动画产业盈利的传统模式,主要涉及影视院线、网络播映、音像图书、电子出版物等;第二个层级模式是动画形象的衍生开发,主要是根据动画形象衍生的业态类型,主要涉及服装、玩具、文具、食品、日常用品,还有汽车、电脑网络等跨门类跨行业形态;第三个层级模式是内容创意衍生的开发,即根据动画作品内容创意而衍生的类型,涉及主题公园、主题商城、动漫艺展、演艺娱乐(cosplay、歌剧、戏剧等)、电玩、网游、手游等。除了第一个层级模式为传统盈利模式,第二层级的形象衍生和第三层级的内容创意衍生都是动画产业衍生开发的重点内容。

上述金字塔结构是一个由传统盈利模式逐渐向下游周边产业扩张延伸的过程,并且越往下游衍生层级衍生,受惠的面就越广,能带动的产业类型就越多。根据这个金字塔结构,越是成熟发达的产业盈利结构,衍生层的开发类型、开发种类就越多,表明能力也就越强。所以,反过来推论,我们也可以通过盈利收益各层模式的多寡来参看一个动画产业是否成熟。如果一个动画产业链层,出现了下游衍生产业收益小于或相近于播映出版层,则说明这条链层的产业发展还在初级阶段。

二、动画衍生业态的开发内容及形式

从图6-1可以看出,动画衍生业态开发的主要生产资料是动画的形象以及动画的内容创意,由此也生发出动画衍生业态开发的两种形态,即形象衍生产品及内容衍生行业。如果说动画产品的播映出版开掘属于动画产业的纵向深度,那么衍生产品和衍生行业的开发(图6-2)则开辟了动画产业的更为广阔的下游空间,并且这个空间的广度和深度要远远超出前者。

图6-2:动画衍生业态的纵深向度之3D趣味动画展

动画衍生产业链中,衍生业态的开发形式是与开发业态相适应的,也就是说,开发内容的不同决定了衍生业态的形式也有所差别。由动画形象生发出的衍生业态常常是与传统产业形式

嫁接,涉及服装、玩具、文具等等。而由动画内容创意生发出的常常是新兴业态,如主题公园、主题商城、主题餐厅、动漫艺展等等。如图 6-3 所示。

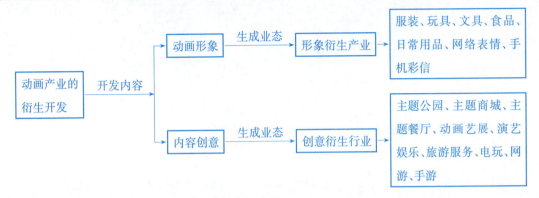

图 6-3:动画衍生业态的开发内容和形式

在动画衍生开发中,形象开发是最早的衍生开发方式。20 世纪 30 年代美国迪斯尼公司的创始人华特·迪斯尼在一个偶然的机会答应一位家具商,允许他将迪斯尼公司的米老鼠形象贴在家具上,得到了 300 万美元的形象授权费用,从此开启了动画形象衍生开发的先例。如今,形象授权已经成为动画衍生开发的通行做法,并逐渐延伸出其他更为复杂的业态。目前,动画衍生开发在内容和形态上整合的最好的是美国,其次是日本。

美国的动画衍生开发经验在国际上具有标杆意义,几乎囊括了所有衍生业态,渗透在美国社会生活的方方面面。美国的动画产业形式完备成熟,既包括通过经典动画明星如米奇老鼠、唐老鸭、跳跳虎、维尼熊等在内的衍生形象开发,更包括以迪斯尼经典动画创意为元素的主题公园、主题表演等衍生创意开发。美国的迪斯尼公司一直大力推广的两个最重要的授权形象,米老鼠有 80 多年的历史,小熊维尼是从华纳兄弟公司收购来的,这两个卡通形象分别代表了 50 亿美元的零售额。迪斯尼乐园是一个庞大的跨国连锁的娱乐产业,在全球重要区域市场如欧洲、亚洲都设有分支连锁机构,仅亚洲就有日本东京、中国香港、中国上海(建设中)三家迪斯尼主题公园。这些分支机构的收益有时还超过美国本土,像东京迪斯尼主题公园就是世界上最赚钱的乐园(图 6-4)。再如根据迪斯尼经典动画作品《白雪公主》、《狮子王》改编的音乐剧[①]现在是美国百老汇经久不衰的经典音乐剧目(图 6-5),曾在中国上海巡演过(图 6-6)。这有赖于美国动画在近 100 年的产业发展中,雄厚的财力和技术力量的支持以及成熟的市场化组织的运作能力。

[①] 1997 年 11 月 13 日由迪斯尼公司根据动画版《狮子王》推出的音乐剧《狮子王》在百老汇首演,美国著名歌唱家加盟。音乐剧《狮子王》逐渐成为百老汇又一经典之一,并在 2002 年 7 月 30 日突破演出 2 000 场大关。

图6-4：日本东京迪斯尼乐园中动画明星"米老鼠"、"唐老鸭"参与日本民族舞表演

图6-5：百老汇音乐剧版《狮子王》海报

图6-6：百老汇音乐剧《狮子王》在上海演出时剧照

　　日本是仅次于美国的动画衍生业态大国。由于日本动画公司大多是以工作室形式运作,规模不大,因此在资金和技术实力上不能和财大气粗的好莱坞相比,所以像主题公园这样的大型娱乐行业对日本动画产业而言基本上是不太现实的。但是,日本衍生业态开发有自己的特点,

其深度和广度可以和美国不相上下。和美国衍生开发相似,大多数日本的动画公司给电视台播映的动画片都是很便宜的,有的甚至白送。这些公司主要是通过后期衍生产品收回投资成本并赚取利润。形象授权是日本动画衍生业态的大宗,其占有份额在日本市场上超过50%。著名的"Kitty猫"经过多方形象授权,竟然促成了三家上市公司。日本的动画衍生产品开发五花八门,无孔不入,常见有服装、饰品、玩具、电玩产品等,甚至连大米(图6-7)、面包罐头(图6-8)也不放过。此外,日本电玩产业曾经占据了全球50%的市场,近几年由于美国、韩国等的竞争压力有所下滑,但仍然是国际电玩市场的大户。据日共同社报道,2012年日本的电玩游戏机及游戏软件销售额为4 491亿日元(约合270亿元人民币),其中任天堂开发的系列电玩游戏机及设备起到了重要的支撑作用。

图6-7:日本《海贼王》大米套装

图6-8:日本面包罐头上的《宇宙战舰大和号2199》图案

以上介绍的是动画衍生业态开发的一般模式，就是从故事内容创意开始，发展到形象授权以及更为复杂的衍生行业开发。在实际操作中，也有不少个案属于例外。像中国的QQ企鹅，就是先有成功的动画形象，然后推衍进故事内容创意开发，乃至衍生行业的开发。

值得一提的是，我国动画衍生产业虽然起步较晚，在国家文化产业战略的扶持和引导下，已经涌现出不少亮点，开发类型也呈现出灵活多变之势。像湖南三辰动画公司的"蓝猫"、深圳腾讯公司的"QQ企鹅"，就是形象授权的先行者。广东原创动力文化传播有限公司的"喜羊羊与灰太狼"是近年来形象授权的闪亮之星。常州中华恐龙园股份有限公司的"中华恐龙园"是我国动画产业主题公园的成功实践案例。此外，我国动画公司还积极向新兴游戏产业拓展，研发出游戏三国杀①（图6-9）等成功品牌。

图6-9：国产热门游戏《三国杀》截屏

第二节　动画衍生业态的开发模式

动画衍生产业发展至今已经有了近百年的历史，经过市场的大浪淘沙，涌现出很多成功的案例，可以为我们今天开拓动画衍生业态开发提供很宝贵的经验和启示。本节拟选取几种衍生产业开发的不同模式作为案例进行分析，供大家学习领会。

① 《三国杀》是由北京游卡桌游文化发展有限公司研发、出版发行的一款热门的桌上游戏。该游戏借鉴了西方类似游戏的特点，以中国三国时代为背景，以人物身份为线索，以卡牌为形式，集历史、文学、美术等元素于一身，是近来流行的一款热门游戏。

1. 经典模式——迪斯尼的跨国垂直纵深衍生业态模式

迪斯尼开创了无疑是当今世界历史最悠久、生命力最持久的衍生业态模式——跨国垂直纵深衍生业态模式。

1923年，华特·迪斯尼和自己的弟弟东拼西凑了3 200美元成立了"迪斯尼兄弟动画制作公司"。不久，他们就推出了第一个成功的动画形象"米老鼠"。20世纪30年代，一个偶然的机会，华特·迪斯尼把米老鼠形象授权给一个家具商，结果使家具商大获成功，从此开始了迪斯尼的形象授权产业。以后，迪斯尼的明星像唐老鸭、白雪公主等相继成功地成为衍生形象开发的大户。今天，迪斯尼的形象授权遍及世界各地。

大型跨国连锁的迪斯尼主题乐园目前是迪斯尼收入来源中最重要的一支。1955年迪斯尼推出了世界上第一个以动画片内容为主题的公园——洛杉矶迪斯尼乐园。洛杉矶迪斯尼乐园以迪斯尼的动画片的故事内容为原版内核，结合动画片所运用的色彩、刺激、魔幻等娱乐元素，凭借旗下动画明星的人气和号召力，吸引了无数喜爱迪斯尼动画片的游客。1971年10月，一个更大型的游乐公园——奥兰多迪斯尼世界宣告建成。这个乐园占地130平方千米，拥有7个风格迥异的主题公园、6个高尔夫俱乐部和6个主题酒店。1983年迪斯尼出卖授权在日本东京建立了亚洲第一个迪斯尼乐园。1992年，迪斯尼同样以出卖授权的方式在法国巴黎建成了欧洲第一家迪斯尼乐园，有6家宾馆、5 200个房间。至此，迪斯尼已经成为世界上主题公园行业内超级跨国公司。2005年香港迪斯尼乐园建成开放，每年为香港带来1 400多亿港元的收入，20 000个就业机会。2009年11月上海市人民政府新闻办公室授权宣布：上海迪士尼项目申请报告已获国家有关部门核准。这意味上海迪斯尼将成为中国第二个、亚洲第三个迪斯尼主题乐园。

迪斯尼乐园之后，迪斯尼继续向娱乐演艺行业渗透，比如与美国百老汇①合作，请世界最有名的音乐大师作词作曲，将其旗下的动画作品打造成各种带有时尚元素的音乐剧，如《白雪公主》、《狮子王》、《小美人鱼》、《美女与野兽》等。除了向娱乐演艺渗透，迪斯尼还擅长利用时代热点事件，将热点事件的商业元素融入迪尼斯的娱乐产业中。比如1996年亚特兰大奥运会在美国召开，世界各地的迪斯尼乐园就增加了体育项目供游客体验，如滑雪、划船、钓鱼、网球、高尔夫、骑马。为配合2000年悉尼奥运会，迪斯尼开建了国际体育中心，提供有氧运动、击剑、排球、篮球、网球、棒球等20多个体育项目的室内运动场馆。

通过上面的介绍，我们了解了迪斯尼衍生开发的垂直纵深模式的结构。我们还可以通过图6-10理解这一模式。

① 百老汇是美国现代歌舞艺术和美国娱乐业的代名词。纽约之所以能成为世界艺术中心，"百老汇功不可没"。

图6-10：迪斯尼衍生开发的跨国垂直纵深模式

2. 以形象为核心的双向拓展模式

近年来，先有动画形象再有上游内容拓展以及下游衍生开发的优秀案例也不少，比较典型的集中在亚洲市场，有日本的"Hello Kitty"、中国的"QQ企鹅"、韩国的"流氓兔"等。

日本的"Hello Kitty"诞生于20世纪70年代，这一动画形象诞生之初就是为衍生商品服务的。"Hello Kitty"本是日本设计师清水优子为三丽鸥公司推出的一款钱包设计的形象。结果随着钱包的销售，Kitty这只没有表情和嘴巴的小猫大受孩子和女士们的欢迎，陆续出现在文具、服装衣帽、饮食餐具、手机手表、家用电器等产品上，甚至连垃圾桶、汽车、跑步机都会出现她可爱的身影。Kitty猫也采用了美国迪斯尼的跨国授权经营模式，授权国家有40多个，授权商品有2万多种。据统计，三丽鸥公司每年从Kitty猫身上获得的形象授权费就达5亿美元，使用Kitty猫形象的衍生商品每年收益也达数十亿美元。美国的微软公司都曾经预想开价56亿美元收购Kitty猫的形象。为了维护Kitty猫的健康形象，不给Kitty猫形象抹黑，日本三丽鸥公司禁止烟、酒和枪支使用Kitty猫的形象。Kitty猫形象近年来也在不断丰富内涵，不光有男朋友，还有了爸爸妈妈、爷爷奶奶。

QQ企鹅形象是腾讯公司网络聊天工具的形象代表，外形时尚，憨态可掬，形象通过聊天工具推出后其受欢迎的程度大大出乎意料。2000年广州东利行企业发展有限公司购得了QQ企鹅形象的独家开发权，借力QQ当时每日在线200多万、总计2亿多的用户基础，开始开发QQ公仔、QQ服装、QQ手表、QQ鞋帽、QQ背包、QQ钥匙链等产品。2001年，第一家QQ专卖店"Q-GEN"开业，很快的，全国49个城市共建立了60多家连锁店，主要产品面向20～35岁的年轻人。QQ企鹅开创了中国互联网公司创造动画形象的先河。迪斯尼的动画形象有动画故事作为传播基础，而QQ企鹅的形象魅力却没有动画故事作为支撑，主要来自其憨态可掬的形象对互联网用户的巨大吸引力。为维护推广QQ企鹅的形象，腾讯公司采取了一些做法：①委托"东利行"公司进行衍生开发，扩大QQ企鹅的传播面。②为QQ企鹅增添新的伙伴和故事，比方说女朋友，比方说开发出QQ宠物企鹅游戏，让他打工、学习、旅游、游戏、结婚、生蛋等等。

③增加QQ聊天工具的娱乐服务功能,开发出QQ表情、QQ音乐、QQ社区等新内容,不断填充QQ企鹅的品牌内涵。

流氓兔(MashiMaro),台湾称它是韩国小贱兔,是韩国漫画家金在仁2000年创作的一个动画形象。流氓兔的形象正好贴合当今后现代社会中恶搞文化中那种无厘头、调皮、戏谑的特征。最初,这只兔子只是在网络Flash动画中流行的一个形象。但在短短几年间,这只兔子成为了影视图书、玩具、手机游戏、视频、网络表情、服装等的主角,成为一个身家超过10亿元人民币的明星。韩国CLKO娱乐有限公司是流氓兔的东家,拥有这只兔子的版权。在韩国,流氓兔的市场占有率超过20%,超过了迪斯尼在韩国的市场份额。流氓兔每年为东家CLKO娱乐有限公司带来1400多亿韩元的销售业绩,目前授权企业有90多家,相关产品2000多个。

以上通过对Kitty猫、QQ企鹅、流氓兔等动画形象(图6-11)的衍生分析,介绍了动画衍生开发的另一种模式,就是从形象出发,往上游和下游产业链双向发展(图6-12)。我国湖南卫视金鹰卡通频道也采用了这样一种模式,不仅将自己的台标麦咭推广为学习用品的形象代言人,而且还和上海文广集团、上海河马动画合作推出了以麦咭为主角的动画电影。

图6-11:Kitty猫、QQ企鹅、流氓兔

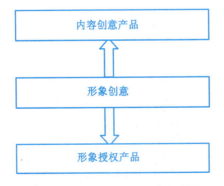

图6-12:以形象为核心的双向拓展模式

3. 借势合作模式

前述两种模式是从动画形象版权的所有者角度对衍生业态进行开发的模式。借势合作模式则是从动画形象的被授权方角度进行衍生业态开拓的一种新型模式。借势合作模式，通常发生在两个商品品牌之间，企业通常根据市场战略的需要，借用他品牌的优势帮助开拓目标市场。如姗拉娜与史努比(Snoopy)的合作双赢就是典型的案例。①

姗拉娜是珠海的一家化妆品公司的品牌，而史努比②则是美国知名的动画形象，版权为美国统一专栏联合供稿公司所有。2004年3月1日珠海姗拉娜化妆品有限公司取得了史努比在中国区域内化妆品的唯一经营权。美国统一专栏联合供稿公司对被授权商品种类开发有着严格的规定。SNOOPY的品牌特色富有文化底蕴以及世界性的知名度，在国际上它的授权产品为0~4岁婴儿服装，浴巾、挂毯等纺织品，儿童钟表，体育用品，主题电脑，手机，食品饮料，主题公园等。美国统一专栏联合供稿公司授权姗拉娜在中国大陆地区经营开发的有沐浴粉、护肤霜、乳液、润肤油、爽身粉、沐浴露、泡沐浴、啫喱水、护手霜、驱蚊水、润唇膏等17大类。

姗拉娜引进史努比，可以得到什么益处呢？①借助知名卡通品牌形象，快速建立市场认知。化妆品企业要在市场上建立自我品牌、拥有高知名度，传统的做法是撒下重金、猛打广告。史努比品牌经过半个世纪的市场运作，已经在全球范围内产生了巨大的史努比品牌效应，具有深厚的文化内涵和潜在的巨大商业价值。姗拉娜公司在引进史努比品牌后，立刻搭上该品牌知名度的顺风车，较为容易地就使自己新推出的产品获得较高的市场认可度，从而节约了大量的广告费，降低了成本。姗拉娜商品的销售状况也与市场对史努比品牌的支持度成正比。②赋予产品故事性，增加购买诱因。史努比品牌并不仅仅是一个符号，品牌凭借其背后的故事、典故、代表人物的造型来形成品牌个性和联想，可以赋予产品生命力。③快速建立分销网络。知名品牌会比不知名品牌更容易进入分销渠道，作为知名的卡通形象，史努比更容易获得零售商(销售渠道)的兴趣及接纳，姗拉娜的史努比系列产品从而可以迅速进入分销渠道网络。④由品牌授权者的推广活动直接得益。作为史努比品牌的拥有者，美国统一专栏联合供稿公司为了维持史努比的地位和知名度，就必须不断地培育品牌角色，提醒消费者这些品牌的存在。这些品牌推广活动会直接给姗拉娜带来更好的人气和销售业绩，省去大量的品牌维护费用。

史努比这一具有丰富文化内涵和国际影响力的知名品牌正式进入我国化妆品领域，成为姗拉娜家族中的一员(图6-13)。相对于其他国内化妆品企业依赖自由资源的运作方式，姗拉娜"借势经营"可谓是独特的品牌经营模式。

① 参考《解读姗拉娜引进SNOOPY品牌》，见 http://www.cmmo.cn/article-41802-1.html。
② SNOOPY(史努比)是美国著名动画家查尔斯·舒兹(Charles M. Schulz)创作的著名动画形象，从1950年开始持续50年时间在全球75个国家、2 500多家不同的报纸上连续刊载了1万8 000多种SNOOPY(史努比)漫画，拥有3亿多读者。

图6-13：姗拉娜的史努比产品系列

第三节 动画衍生产品开发的原则

衍生产品开发不光是创意的延展，不光是创意思维信马由缰地纵横驰骋，而且还自有一套原则。

1. 版权原则

动画形象和动画内容是知识产权保护的内容，因此使用某个特定的动画形象或动画内容创意，必须得到知识产权所有方的同意。目前，动画授权的方式有三种：①买断方式。被授权方一次性付给所有方一笔费用，获得该动画形象或内容在某个行业领域的生产销售权，并享有衍生产品的获利全部归自己所有的权利。②保底＋提成。被授权方支付给所有方一定的保证金作为保底，然后根据自己的生产销售情况按照约定的比例提取一定的衍生产品盈利收入给所有方。③版税。即被授权方按照双方约定的比例将一定的衍生产品盈利收入提取给所有方。

2. 准确性原则

准确性原则是衍生产品研发人员必须重视的一个问题。衍生产品开发的类型必须有明确的定位，符合目标消费者的年龄需求。衍生产品开发种类不适合目标消费者，很难在市场得到承认，达不到预期的效益。不是任何一部动画作品都适合开发所有衍生产品。像《天线宝宝》、《巧虎》是适合低龄儿童的动画，在衍生产品设计上就必须与幼儿的天性和生活紧密靠拢，所以商家将天线宝宝、巧虎做成毛绒玩偶或者与低龄儿童相关的学习、生活用品（图6-14、图6-15），很容易使低龄儿童产生亲近感。比如《名侦探柯南》故事性很强，悬念性也很强，适合中学至大学年龄段的受众，开发成幼稚版的漫画书就显然不合适，但是利用这部动画片的悬念性设计出破案游戏就

图6-14:《天线宝宝》系列服装产品

会受到广泛的青睐。再比如张小盒①,是适合都市白领阶层的动漫形象,开发出与白领工作生活相关的聊天表情、手机饰品、输入法等就再合适不过了(图6-16～图6-18)。

图6-15:巧虎早教故事录音机

图6-16:张小盒系列衍生产品——输入法

图6-17:张小盒系列衍生产品——手机壳

图6-18:张小盒系列衍生产品——聊天表情

① 2006年12月在互联网推出并流行,被媒体誉为"最著名的中国上班族动漫形象代言人"。

3. 创新原则

衍生产品开发不是拿来主义,不是把动画作品的形象和内容原封不动地拿来使用。衍生产品开发更需要融入新的创新元素,让衍生内容获得新的内涵。这些创新元素要和衍生产品的用途、特点结合起来,比如给 Kitty 猫、流氓兔换衣服,给巧虎设计新的玩伴,给 QQ 企鹅设计女朋友,将愤怒的小鸟形象变形设计融入新产品(图 6-19)。比如迪斯尼曾经把 6 个不同故事里的 6 个公主安排在一个玩具大家庭里,开发出公主套装组系列(图 6-20、图 6-21),等等。

图 6-19:ABC 品牌童鞋设计上的愤怒的小鸟形象

图 6-20:迪斯尼公主组合玩偶

图 6-21：迪斯尼公主组合玩具

4. 品牌维护原则

衍生开发还必须严格维护品牌质量和声誉。一方面动画版权授权方有义务不断通过内容创意以及各种宣传活动，维护保持动画品牌的生命力和影响力。另一方面，动画版权授权方也应该对被授权企业进行考察，对产品质量、生产流程、销售渠道进行摸底。如果被授权方生产出劣质的衍生产品，将严重损害动画形象和原创故事的生命力，影响动画形象和内容的市场口碑和经济效能。如果被授权方生产出质量上乘的衍生产品，也是为动画形象和创意内容锦上添花，增添新的魅力。此外，销售渠道也很重要。被授权方如果销售渠道不畅，很难占领市场，收益就很难保证。

●●●●●● 本章知识点 ●●●●●●

1. 动画衍生产业开发的重要性。
2. 动画衍生产业开发的内容和业态形式。
3. 动画衍生业态开发的模式。
4. 动画衍生业态开发的原则。

●●●●●● 思考题 ●●●●●●

选取案例，策划该动画案例的衍生产业开发。

第七章 动画企划案的撰写

通过前面几章的学习,我们掌握了动画企划链条的特殊性、动画产业在各个策划环节上的行业特点以及动画企划案的一般构成。下一步,我们就可以着手制作动画企划案了。因为动画企划具有自己特殊的行业特点,所以在动画企划案的制作中一定要能够体现出自己的行业特点。同时,动画企划案还是要呈交老板、投资人、制片人审阅的,通常这些人群都比较忙,手头上可供选择的企划项目书也比较多,所以,动画企划案一定要做得"好看",才有可能在众多竞争者中脱颖而出。

那么,符合动画产业行业特点的动画企划案该怎么写?怎么才能制作出好看的动画企划案呢?本章就将解决这些问题。

第一节 动画企划案的结构和要素

首先,我们应当在头脑中明确动画企划案的结构和要素应该有哪些。它应当融合企划的一般原则以及动画产业链的特征和特点。

通过充分考量企划的一般原则及动画产业链的特征特点,我们认为动画企划案也应由导入、正文及结尾三部分构成。导入和结尾主要体现一般企划的规则要求。正文部分是主体,就必须融入动画产业链的结构特征。

首先,导入部分由封面(项目名称)、目录、前言/摘要构成。

其次,应当包含项目背景意图①、市场调研分析、自我能力分析、项目思路、市场拓展设想、

① 也可称缘起。

经费预算、制作实施规划等内容。

结尾部分则是由结语、附录、封底构成。

动画企划案的结构和要素构成如下所示①：

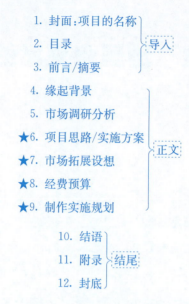

我们再以结构图方式(图7-1)进一步帮助大家明晰动画企划案的结构以及构成要素。

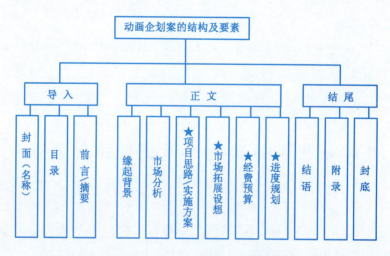

图7-1：动画企划案的结构和要素

上面的动画企划案的结构图主要是针对项目企划而设计。只要依据这些环节点来撰写企划，就不会出现大的原则性的缺漏。当然，动画企划的种类很多，各种项目策划的实际情况也有所不同，比如还有战略企划、新业务拓展企划等等，可以依据项目拓展的规律特点、实际情况，具体问题具体设计。

① 带★为核心内容。

此外,还需要补充的是,一般企划案付诸实践后,随着市场环境的变化,会出现预期和现实之间并不完全合拍的情况,这样企划案还得有一个跟踪实践结果、实施检讨和修正的过程。这个可以在企划案实施一段时间后或实施完毕后总结归纳,对企划案进行动态的补充完善。

第二节　动画企划案的写法

本节将根据动画企划案的结构和构成要素,逐一介绍动画企划案的写法。

一、导入的写法

导入部分的主要目的是为了唤起阅读者对动画企划项目及其方案的兴趣。一般而言,动画企划的导入部分包括动画企划案的封面、目录、前言/摘要三部分内容。在三部分中,封面和摘要要重点打磨。

1. 封面

封面是最先映入评阅人眼帘的企划要素,是一份动画企划案的门面,必不可少。同时,封面还可以在第一时间为老板或评阅人明确企划项目的主题、风格。封面的构成和一般企划案类似,一般由企划项目的名称、策划撰写者/策划撰写单位、呈阅对象、撰写日期等要素构成。此外,为了达到好的表达效果,项目的亮点、重点要素精练后也可以放在企划案封面上。

企划项目的名称,应当简洁、精练。可以用独立标题,也可以设立双标题(即主标题、副标题)的形式,来展示动画项目主题、目的、背景。

策划撰写者/策划撰写单位,是指提交、撰写动画企划案的个人或部门、机构,有必要的话可以写出撰写者或提交部门的个人资料和联系方式。

呈阅对象,是指动画企划案送交的评阅人或评阅部门。

撰写日期,即动画企划案的撰写时间,具体到年月日。

图7-2示例是一款比较清晰简洁的动画企划案封面,包含了动画企划案封面的基本元素。

呈：****公司企划部

40集生态环保系列电视动画《竹童》企划文案

2010年11月16日

艺态工作组策划撰写

图7-2:《竹童》①动画企划案封面示例

① 《〈竹童〉企划案》的封面示例是根据东南大学艺术学院10级数字艺术系·苏州的工程硕士研究生叶涛、张洁、邓玉霞、裴彤、卞夏雯、张莹颖、马玲鸽、孙雅倩、周自珍、肖晨团队提交的课程汇报成果修改而成。

2. 目录

动画企划案中,目录不可或缺。通过目录,可以展示整个动画企划案的构成及框架结构,可以使老板或评阅人初步了解动画企划案的主要思路和大体内容,还可以为老板或评阅人检索动画企划案的相关内容提供方便。

在目录设计中,应该列出动画企划案的各部分标题以及对应的页码。有时为了更详细地明示动画企划案的构成,还可以列出动画企划项目书的二级标题及对应页码(如图 7-3)。

<div style="text-align:center">目 录</div>

前言 ……………………………………………………	1
一、市场分析 …………………………………………	2
消费者分析 …………………………………………	2
机会分析 ……………………………………………	3
竞争对手分析 ………………………………………	4
市场趋势分析 ………………………………………	5
二、自我分析 …………………………………………	7
原创能力 ……………………………………………	7
运营能力 ……………………………………………	8
资源整合能力 ………………………………………	9
三、实施方案 …………………………………………	10
方案1:Y-flash wap 网站建设 ……………………	10
方案2:与*TV-8"拇指天下"栏目合作 …………	11
方案3:"**杯"手机动漫大赛 ……………………	12
四、实施进度安排 ……………………………………	13
五、投入收益分析 ……………………………………	15
六、附录 ………………………………………………	16

<div style="text-align:center">图7-3:某公司手机动漫开发动画企划案的目录示例</div>

3. 前言

前言是动画企划案的开篇,是导入和正文之间承上启下的部分。前言用来表明企划撰写者对企划项目主题的基本思考,能对整个企划内容达到很好的引荐作用。因此,前言部分要吸引人,要饶有趣味,并能够给予阅读人一定的"承诺",能打动老总和评阅人。前言可以在撰写动画企划案之初撰写,但动画企划案完成后需进行修改。也可以在动画企划案完成后添加,因为动画企划案的完成标志着撰写者对项目思考的成熟,思考成熟后再写前言就全面精要了。

前言不宜过长,应该用简明精练的语言阐明动画项目企划的背景及目的,动画企划案基本内容,企划项目的特色以及可能会带来的收益。最后,如有必要,还要对有关人员进行感谢。前

言,有时也有相当于摘要的作用。

范例一:《〈二○一四·艺在金陵〉动画企划案·前言》

<div align="center">

前 言

</div>

中国南京,六朝古都,钟灵毓秀,佳艺荟萃。两千年的皇朝兴替于此写就了紫金山的王气东来,无数俊彦佳秀流连于此装点了秦淮河岸的桨声灯影,寻常巷陌的艺华墨韵散落于此记录了白墙青砖上的翩翩才情。悠久的历史,厚重的文脉,如梭的才俊,创造出南京多彩多姿的艺术成就。

二○一四年的中国南京,与青年奥林匹克运动会的亲密接触,让世界的目光格外聚焦于中国南京。拼搏赛场的竞技精神已经逐步延展到一个城市政治、经济、文化的各个层面。这是一个时代契机,一个借由青奥会向世界宣传南京文化艺术软实力、传输中华文明的契机。

如何从多角度、多侧面向全世界展现南京丰富的文化艺术瑰宝,认识理解南京艺术丰富的内涵和时代演进,是青奥会前夕所面临的重大历史任务。在这样的时代契机下,人文动画系列纪录片《二○一四·艺在金陵》将通过国际平台隆重展示南京本土艺术。《二○一四·艺在金陵》将从"民艺"、"文曲"、"建筑"、"大师"四个版块中选择最具有代表性的南京艺术形态和艺术人物,作为青奥会期间的主打制作,时长共约120分钟。本策划案立足向海外观众群传播南京形象,邀请享有丰富制作经验和国际声誉的***导演、***动画师等加盟制作团队,启用高清设备追求制作的精良品质,注重国际潮流与本土人文生态的配合。

南京的二○一四,将是飞扬的青春与艺术的梦想相互辉映的一年。《二○一四·艺在金陵》,将是在世界范围内对南京悠久文化的一次广泛传扬,更是在喜迎青奥会之际对南京城市形象的一次主动公关。

最后,感谢****机构的信任和委托,使得本策划案得到陈述并可能达成立项的机会。

二、正文的写法

正文由项目背景/缘起、市场调研分析、自我能力分析、项目思路/实施方案、市场拓展、经费预算、进度计划等组成。

1. 项目背景/缘起

项目背景/缘起是动画企划案正文的开始,是企划项目策划的来由和根源,是动画企划项目合理合法诞生的"出生证明"。有时项目背景在前言中已做交代,但相对复杂的背景还需要专辟节录重点阐明。

企划背景/缘起的目的是要回答"为什么要做这个项目"这样的问题。企划背景/缘起就必须通过分析使老板或评阅人与企划人的设想产生共鸣,从而形成企划项目具有必然性和可行性

的认识。一般而言,企划背景/缘起主要包含这样几方面内容:①项目内容的提出背景、契机或动机;②现状分析;③项目的可行条件或制约因素。项目内容的提出背景,可以着手从社会资讯、政策导向、行业动态等方面切入,整理出与项目内容相关的因素和数据,为项目的必要性、目标设定提供依据。现状分析主要要考虑项目内容的宏观环境和微观环境两大部分,可以调用市场分析中的内容和数据。项目的可行条件或制约因素,主要是项目执行的时机是否成熟,项目执行机构在人员、组织、能力、经验、费用等方面是否能胜任,以及为完成项目还需补充哪些欠缺条件或克服哪些难题等。

范例二:《校园题材影院动画〈我的嘻哈大学〉动画企划案·背景》

伴随着国家文化产业的大繁荣战略,我国原创动画产业迅猛发展。但我国原创动画产业对动画的理解还都停留在儿童动画层面,成人动画市场,尤其是大学生市场有意或是无意被忽略。据2012年中国统计年鉴,截止到2012年底,普通高校在校学生数为2 536多万人,大学文凭人口比例占全国人口的10%左右,且呈持续增长趋势。以80后大学生人群为例,90.1%的调查对象在小学或是小学以前已经接触动画,其中85.1%的人至今仍保持着看动漫的习惯。当然也有14.9%的受访者放弃了看动画的习惯,原因是29.4%的人认为动画是低幼作品,11.8%的人认为影响学业,58.8%的人则认为没有适合自己看的动漫。① 大学生人群有的已经工作,步入社会中产阶层,有消费动画产品的欲求,也有较强的经济能力消费动画。可见,我国大学生动画市场潜力是十分巨大的,是一块有待开发的新大陆。目前大学生动画市场开发尚属薄弱环节,优质的同类题材动画产品及其他相关影视产品极少,所以市场竞争压力也极小。目前业内已有同行开始把目光转向这块市场。谁先行动,就意味着谁会优先获得市场的主动权和话语权。如果我们有所迟疑并滞后于同行,那么将来我们只能成为跟风者,错失作为引领者的良机。综上,我们认为《我的嘻哈大学》进行市场开发的时机已经成熟,且十分迫切。在此背景下,提出制作校园题材影院动画《我的嘻哈大学》的项目设想,以目标受众熟悉的大学生活事件为主要内容,弥补动画市场对大学题材动画内容的需求。

《我的嘻哈大学》不仅开发时机成熟,而且制作条件也较为成熟。我公司制作团队人员配备齐全。他们全都来自大学校园,熟悉大学生活,且经过开发大型影院动画《西海传奇》、《茶虫部落》锻炼,已拥有相当的商业动画制作经验。我公司目前与万达、幸福蓝海、珠江国际等国内院线有良好的合作关系,影片的播映渠道也能得到保障。只要我们能紧跟世界3D技术制造的流行审美趣味,再配合现代营销策略,《我的嘻哈大学》所带来的乐观的市场前景是可以预见的。

2. 市场调研分析(从略,参见第三章策划选题与市场调研分析)

① 参考何建平、彭建:《中国80后在校大学生动漫消费行为》,《北京电影学院学报》2010年第6期。

3. 项目思路/制作规划（从略，参见第四章动画创作策划）

4. 市场拓展设想（从略，参见第五章动画产品播映策划、第六章动画衍生业态开发策划）

5. 经费预算

经费预算，就是对动画项目企划的执行费用、预期收益做初步的盘算。在进行经费预算时，有两种情况。一种是项目委托方给予了明确的经费总额，那么经费预算就需根据项目执行的每一环节需求进行分配。第二种情况是项目委托方没有预先给予经费数额指示，那么经费预算就可以根据以前的项目或业界的通行做法来计算。目前，业界做二维动画一般所需经费是每分钟2万元左右，三维动画则为每分钟3万元左右甚至更多。营销宣传以及广告企划的费用是很灵活的，通常可以根据经费总额确定一定的比例计算。

表7-1：＊＊＊公司＊项目经费预算表

■ Preparation Expenses 筹备费用	RMB(元)
1　Market Survey 市场调研	
2　Planning & Creative 策划及文稿撰写	
3　PPM 制作前会议	
Sub-Total 小计	
■ Production Expenses 制作费用	
A　Production Crew Expenses 制作人员劳务酬金	
1　Director & Executive Director 导演/执行导演	
2　Concept Artist 原画师	
3　Scene Designer 场景设计	
4　Draw Staff 一般绘制人员	
5　Cameraman & Assistant 摄影师/助理	
6　Art Director & Assistant 美指/助理	
7　Gaffer & Assistant 照明指导/助理	
■ Production Expenses 制作费用	
8　Motion Capture Staff 动捕师	
9　Editor 剪辑师	
10　Rendering Staff 渲染人员	
Sub-Total 小计	

续表 7-1

B	Equipment Rental Fee 设备、场地、资料等使用费	
1	HP Z820 系列工作站	
2	Motion Capture Site 动捕场地	
3	Footage Purchase 资料镜头购买	
	Sub-Total 小计	
■	Audio Production 音效制作	
1	Music Composing 作曲	
2	Library Music 选曲(背景音乐)	
3	VO Talent 旁白演员酬金	
4	VO Recording 旁白录音	
5	Sound Mixing 声音合成	
6	AV Mixing 音画合成	
	Sub-Total 小计	
■	Marketing Costs 市场推广费用	
1	Advertising 广告投放	
2	Tour Screening 巡回展映	
3	Competition Organization 竞赛组织	
	Sub-Total 小计	
■	Transportation / Catering / Miscellaneous 交通/餐饮/杂费	
	Sub-Total 小计	
Accumulative Total 累计		
Note 备注:		

6. 进度规划

进度规划就是对动画企划项目的实施人员和时间进程进行组织方面的统筹安排。合理科学的组织体制是企划项目成功的必要条件。在进度规划安排中,要明确人、事、时,要明确界定企划各环节相关人员的责、权、利。在动画企划案中,进度规划可以分解在各个关键环节中分别陈列,也可以在文案的最后整体列出。用图标的方式来直观陈列整个企划项目的规划安排,直观清晰,效果良好,应该提倡(表 7-2)。

表 7－2：某工作室手机动画《拇指哥》系列宣传推广的规划体制

项目	进程	2013年 8—9月	2013年 10—12月	2014年 1—2月	2014年 3—4月	2014年 5—6月	人员
前期媒体广告	1. 策划、制作拇指哥专题网站	■					张川 路平等
	2. 网络(Web 和 Wap)、电视、平面媒体撰稿宣传	■	■				
	3. 专题网站上推出拇指哥系列手机动画预告片	■	■				
	4. 拇指哥登陆手机动画《＊＊》漫画杂志推介		■				
中期活动宣传	1. 拇指哥 FLASH 打榜闪客帝国			■			张川 刘亮等
	2. "拇指哥点天下"主题剧本征集活动			■	■		
	3. ＊卫视卡通频道"漫天下"专题节目——拇指哥回来记				■		
	4. ＊卫视卡通频道——公益大使拇指哥的公益广告系列				■	■	
后期衍生开发	1. 拇指哥形象产品授权开发					■	路平 彭力等
	2. 拇指哥游戏宣传开发(可授权开发)					■	
	3. 拇指哥院线版动画启动					■	

需要指出的是,在实际动画企划的制作中,项目经费预算也可以和制作进度规划进行整合,作为一个有机整体进行陈列。只需将经费与对应的制作规划环节项填写在一起就可以了,清晰明了。

三、结尾的写法

1. 结语

在动画企划案的最后要有结语,给人以收尾的感觉。结语主要是用几句简单的话来总结策划人或策划部门对项目的最后看法和结论。

2. 附录

一般在动画企划案的最后有必要附加一些与企划项目相关的资料,这就是动画企划案的"附录"。附录一般由调研问卷、剧本样集、参考文献等构成。附录的存在可以证明企划项目的

策划设计是有充分客观的事实依据的,增强动画企划案的信服力。

调研问卷、剧本样集、参考文献,这些内容在动画企划案正文中无法一一列出,所以要在附录中列出,有助于老板或评阅人深入理解企划内容。一般而言,问卷、剧本样集、参考文献应尽可能地精简,尽量视觉化、图表化处理。如果资料、数据列得过于繁琐,会影响阅读,反而令人费解。

3. 封底

完整的动画企划案还应当有封底,和封面相呼应。

第三节　动画企划案的评价标准及表达技巧

作为动画企划案的策划者和执笔人,总是倾尽全力去制定一个优秀的动画项目企划。然而却常常遇到这样的情况,自己费劲心力自认为得意的动画企划案却得不到老板或评阅人的认可,在部门会议上得不到通过。出现这种问题,有时候并非完全是项目企划本身的问题,很可能是在动画企划案的表达上出了问题。我们在实践中常常遇到这样的案例:企划项目的观念、想法本身是不错的,可是落实到纸面的动画企划案文稿上,就索然无味了。

成功的动画企划案和失败的动画企划案各有什么特征呢?

一、成功的动画企划案特征

1. 框架结构上,成功的动画企划案首先必须条理清晰,逻辑严谨,叫人粗略过目就能了解企划的大致内容。

2. 文字表述上,成功的动画企划案文字表达必须精练清晰,富有个性,浅显生动。切忌文字表述跳跃混乱。

3. 长度容量上,成功的动画企划案不宜冗长繁复,力求精简。

4. 说服力方面,成功的动画企划案一定是有说服力的。说服力表现在资料文献的来源客观可靠;企划项目中的亮点、重点提炼得当,并在醒目位置得到突出;能反映策划团队的蓬勃朝气和策划潜力。

5. 面貌呈现上,成功的动画企划案一定是美观生动、图文并茂的。

二、失败的动画企划案特征

在实践过程中,我们常常遇到一些不尽如人意的动画企划案。这些动画企划案概括起来也有一些共同特点,我们将之陈列于下文,以供大家吸取借鉴。

1. 逻辑混乱，文字表达条理不清。

2. 数据、资料引用过于笼统宽泛，不能与企划项目发生直接关联，且不能提供可靠出处来源。例如，在实践中，常常遇到一些动画项目文案，一提到背景就大谈特谈国际动画产业概况，而国际动画产业概况与自己的项目内容有何直接关联，却不能提供出合理的因果逻辑。

3. 仅有文字表现，表达枯燥，不够生动，不能给人读下去的趣味。

4. 企划案完全从自我角度出发，不考虑外在环境以及老板的情况，缺乏真诚，也缺乏现实价值。

三、动画企划案的表达技巧

怎么才能制作出"好看"的动画企划案呢？这里面也有一些表达技巧，我们给大家介绍一些，以供参考。

首先，我们来看企划元素的表现技巧。概而言之，企划案的表现元素有"文字"、"框图"、"数据"和"图片"等四种。

1. 文字表现

文字是企划案最基本的表达手段。文字表现有这样一些要求：①文体风格应当统一，各级标题、数字、英文的表达应事先定好规则，全文统一。②文字表达要简洁，一段文字控制在50～60字左右。文字表达最好能分条列出，如"一、二、三"、"首先、其次、再次、最后"等。③文字表达要明确。忌用"也许"、"大概"、"我想"等这样过于含混、主观的字眼，以免给人不够准确可靠的印象。④文字表述前后应该统一，忌"本项目"与"本课题"混用，"企划书"与"企划案"混用，"目的"与"目标"混用。

2. 框图表现

框图的表现方法适合于表现企划书的整体结构及具体环节的执行操作流程。框图表现一定要首先理清企划案各部分的逻辑关系，然后才能制作出逻辑清晰的框图（图7-4）。

特别要介绍的一个经验是，在动画企划案的导入之后、正文之前附上一个企划框架图，很能提升企划案的品质。框图表现对老板和评阅人而言，是很有说服力的，可以使他们对企划案的框架内容一目了然。如图7-5所示。

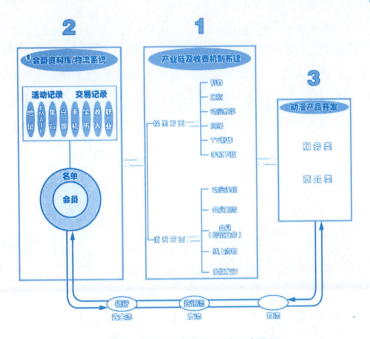

图7-4:某项目营销规划思路图示

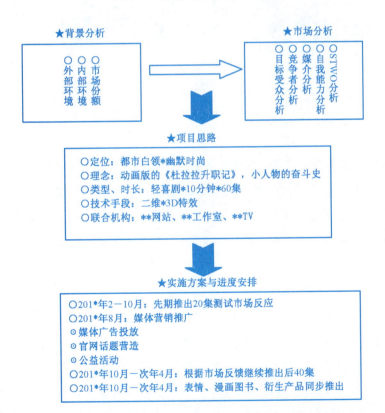

图7-5:都市情景轻喜剧动画《爱笑Office》①企划概要的框图示例

① 《爱笑Office》的企划概要框图系根据东南大学艺术学院数字艺术系·苏州2010级工程硕士研究生李翠、汤凤歧、卜基舜、蒋宏、吴霆、王华贝、陈汝敏、郭文婷、凤文君、郭曦、陈昊等人的团队作品修改。

3. 数据

在企划案中往往附有大量的数据，这些数据的存在能够增加企划案的严谨性、准确性和可靠性，进而增强老板或评阅人对企划案的信任。首先关键数据必须交代来源和出处。可在数据后以尾注或脚注的方式注明。关键数据应选择权威、正规的来源和出处，切忌一些小道数据和含混数据。其次，对于动态数据的表现，采用图表的方式比文字的方式表达更充分易懂。图表方式很多，如柱状图、带状图、折线图、饼状图、面积图等等。见图7-6。

图7-6：各种数据图表类型示例

4. 图片

视觉文化时代，信息传递的重点正向视觉表现转变。在企划案中使用图片，将有助于企划案整体形象的体现和视觉冲击力的表现。企划案的图片选择，一定要遵循优质和相关的原则。优质，就是使用内容、质量好的图片。相关，就是图片的选择一定要和企划案的内容、风格一致。最好是撰写者自己能够设计图片添加在动画文案中，彰显企划项目的风格和撰写者的才华和个性。如图7-7所示。

图7-7所示，目录配图使用了撰写者自己设计的图片，以企划项目内容的两位主要人物为表现元素，风格属于小清新，增强了项目书表达的格调和质感。

在这里特别要指出的是，文字是企划案的基本手法，适合说明基本的概念和事实。但过多的文字，会给人以枯燥呆板的感觉。对于复杂的因果关系呈现以及动态数据呈现，采用框图、数据表图来表示，效果是最好的。图片适合表达文字难以表述的微妙细节，增强企划案的视觉感和形象感。有经验的企划案撰写人都谨守一个原则：图片和图表在企划案中享有优先权。能用图片、图表表现的文字内容，就一定要用图片、图表表现。

其次，"好看"的企划案还要留意重点、亮点的突出技巧。

图 7-7：企划案的图片①使用示例

创意、亮点、重点是一份企划案的关键所在，也是一份企划案含金量凝聚的地方，一定要让老板和评阅人第一时间就能抓住领会这些关键要素。在实践中，很多企划案的想法不乏可圈可点之处，但往往需要老板或评阅人自己去寻找、去挖掘、去总结。老板或评阅人未必有这个耐心。这样的企划案虽然内涵很优秀，但往往因为不善"表现自己的长处"而被枪毙，很可惜。除了在企划案中专门将重点、亮点提炼出来强调外，在企划案的封面上将重点、亮点明示出来，不

① 该图片由东南大学艺术学院数字艺术系·苏州 2008 级工程硕士研究生刘璐、汪星逸、朱敏、朱奕昕、章乐、陈世烨、吴家晖《时之旅》策划团队提供。

失为一个好方法。如图7-8所示。

图7-8：《〈西海传奇〉企划案》①封面的"重点、亮点"示例

在《〈西海传奇〉企划案》的企划案封面中，特别将项目内容中"明朝宫廷政变的历史谜案、婉约浪漫的爱情故事、3D再绘恢弘的中国无敌舰队、展现前所未有的古代东方海战"等重要元素凸呈在显著位置，让人第一眼就知道这个企划案要做什么。

最后，"好看的企划案"还要讲究版式设计。

版面设计，有助于形成企划书自己的风格和个性。版面设计应当和企划项目内容的格调统一。企划案是由不同内容的页面组成的，在版式设计上一定要使各页保持统一的风格。企划案的各页用纸规格应当统一。各页的标题所处的位置及字体、字号应当统一。各页正文占用面积大小应该统一。每页的页码位置、上下左右留白也应当统一。

统一的版面设计有助于简化企划案的撰写过程，也有利于企划案的修改和润饰，提高效率。在目前都是借助电脑工具的情况下，版面设计问题日益容易、轻松。

●●●●●●● 本章知识点 ●●●●●●●

1. 动画企划案的结构和要素。

① 该图片根据东南大学数字艺术系·苏州2008级工程硕士研究生沈克菲、周渝果、高原、任小飞、夏广宁、陈培团队的《〈西海传奇〉企划案》修改。

2. 动画企划案导入的写法。
3. 动画企划案正文的撰写环节和写作方法。
4. 动画企划案的评判标准。
5. "好看的动画企划案"的撰写技巧。

●●●●●● 思考题 ●●●●●●

组织团队,自选项目,制作一份"好看的动画企划案"。注意企划案各结构要素表达及撰写技巧的运用。

参考文献

[1] 陈建平,杨勇,张健.企划与企划书设计[M].北京:中国人民大学出版社,2000.

[2] 陈燕,陶丹,李广增,等.传播学研究方法[M].北京:科学出版社,2002.

[3] 王锡苓.传播学研究方法[M].兰州:兰州大学出版社,2002.

[4] 崔明礼.企划管理国际通用规范文本[M].北京:经济管理出版社,2004.

[5] 戴国良.企划案撰写实战全书[M].汕头:汕头大学出版社,2004.

[6] 戴国良.策划文案完全指南[M].汕头:汕头大学出版社,2005.

[7] 刘轶,张琰.中国新时期动漫产业与动漫营销[M].北京:中国戏剧出版社,2005.

[8] 花建,等.文化产业竞争力[M].广州:广东人民出版社,2005.

[9] 王冀中.动画产业经营与管理[M].北京:中国传媒大学出版社,2006.

[10] [美]迈克尔·波特.国家竞争优势[M].李明轩,邱如美,译.北京:中信出版社,2007.

[11] [日]中野晴行.动漫创意产业论[M].甄西,译.香港:国际文化出版公司,2007.

[12] 王传东,郑玲.动漫产业分析与衍生产品研发[M].北京:清华大学出版社,2009.

[13] 盘剑.中国动漫产业发展报告2004—2009[M].北京:中国社会科学出版社,2010.

[14] 谢识予.世界竞争力报告(2009—2010)[M].上海:复旦大学出版社,2010.

[15] 潘瑞芳.动漫产业模式与实践[M].北京:中国广播电视出版社,2010.

[16] 王冀中.动画产业化经营系统论[M].北京:中国传媒大学出版社,2011.

[17] 孙立军.中国动画产业年报2008—2009[M].北京:京华出版社,2011.

[18] 殷俊.动漫产业与国家软实力[M].北京:中国书籍出版社,2012.

[19] 陈延寿.企业信息资源的开发与利用[J].现代情报,2005(7).

[20] 范兰德.企划案的撰写方法与技巧[J].应用写作,2008(10).

[21] 殷俊,娄孝钦.中国动漫产业国际竞争力的SWOT分析及其对策[J].福州大学学报(哲学社会科学版),2009(3).

[22] 赵小波.欧洲动画产业发展模式研究[D].杭州:浙江大学,2009.

[23] 国家广电总局.2005年度全国电视动画片制作发行情况的通告[R],2006.
[24] 国家广电总局.2006年度全国电视动画片制作发行情况的通告[R],2007.
[25] 国家广电总局.2007年度全国电视动画片制作发行情况的通告[R],2008.
[26] 国家广电总局.2008年度全国电视动画片制作发行情况的通告[R],2009.
[27] 国家广电总局.2009年度全国电视动画片制作发行情况的通告[R],2010.
[28] 国家广电总局.2010年度全国电视动画片制作发行情况的通告[R],2011.
[29] 国家广电总局.2011年度全国电视动画片制作发行情况的通告[R],2012.

后 记

　　动画教育的本质特征是顺应行业需求而培养应用型艺术类人才。这个本质特征提醒我们，动画教育除了基础的技术技能教育，还应当付出相当的精力用于对学生的产业能力、创意能力的开发。动画人才培养的产业属性决定了它必须与我国乃至世界的动画产业发展规律、发展节奏相互映射。技术技巧培训是动画教育的基础，是关键所在。艺术修养熏陶决定了动画教育的质量和境界。而产业能力则是动画教育能合理生存、持续发展的出路所在。换句话说，动画教育为产业发展而存在，也为产业发展而发展。纵观动画教育的诞生发展史，我们不难得出这样的结论：动画产业的存在和发展决定了动画教育的价值和意义。近几年的动画人才招聘会也显示，我国动画产业正处于从代工向原创、产业开发转型的关键期，对相关的产业、策划人才的需求量逐年增大。目前，产业能力、创意能力仍然是束缚我国动画产业发展的薄弱环节，产业能力、创意能力培养仍然是我国动画教育之"阿喀琉斯之踵"。基于此，为我国动画教育补充及时的、系统的、专业的产业素养知识、产业策划知识，已迫在眉睫。

　　本书酝酿于笔者对中国动画产业、动画教育的不断认识、梳理和深入中，酝酿于笔者在动画企划课程的教学实践的探索过程。动画产业高等教育以及一线市场的需要是笔者编撰本书的原动力。本书拟以国际、国内动画产业发展为背景，以一般企划知识为铺垫，以动画产业链的行业特点为规律，以企划环节的实践训练为重点，将理论紧密结合实践，为学生补充相关的动画产业知识和动画产品的策划、开发、营销经验。本书来源于课堂教学实践，引用的许多案例来自于东南大学艺术学院数字艺术系（苏州）工程硕士同学们的企划实训。尽管学生的作品还有诸多不足，但他们为课程的真诚付出使得成果亦不乏可圈可点、令人惊喜之处。在这里，向这些在"动画企划"课程上贡献过智慧和心血的同学致以谢意。希望通过我们的努力，本书能够为丰富我国高等动画教育内涵贡献力量，为提升动画及相关专业学生的产业能力贡献力量，甚或为动画产业研究者、动画教育研究者提供有益的参考。

　　鉴于国内尚未出现关涉动画企划的同类相关教材，笔者希望本书作为起步之作能起到抛砖引玉的作用。本书属于原创，撰写过程中困难不少，不周全之处亦在所难免。笔者将追随今后

的动画产业发展，不断丰富教学实践，对本书进行持续的调整完善。

 最后，感谢东南大学艺术学院、东南大学出版社对本书出版的支持。本书部分图片来源于互联网，在此一并向各位图片提供者表示真挚的感谢。本书不少创意、图片来源于课程实践的原创，如需借鉴引用，请注明出处或与作者联系。

<div style="text-align:right">

作者

2013 年 12 月 7 日

</div>